BEAUX-ARTS

LE SALON INTIME

EXPOSITION

AU BOULEVARD DES ITALIENS

PAR

ZACHARIE ASTRUC

AVEC

UNE PRÉFACE EXTRAORDINAIRE

EAU-FORTE DE CAROLUS DURAN

PARIS
POULET-MALASSIS ET DE BROISE
IMPRIMEURS-LIBRAIRES-ÉDITEURS
9, rue des Beaux-Arts
1860

BEAUX-ARTS

LE SALON INTIME

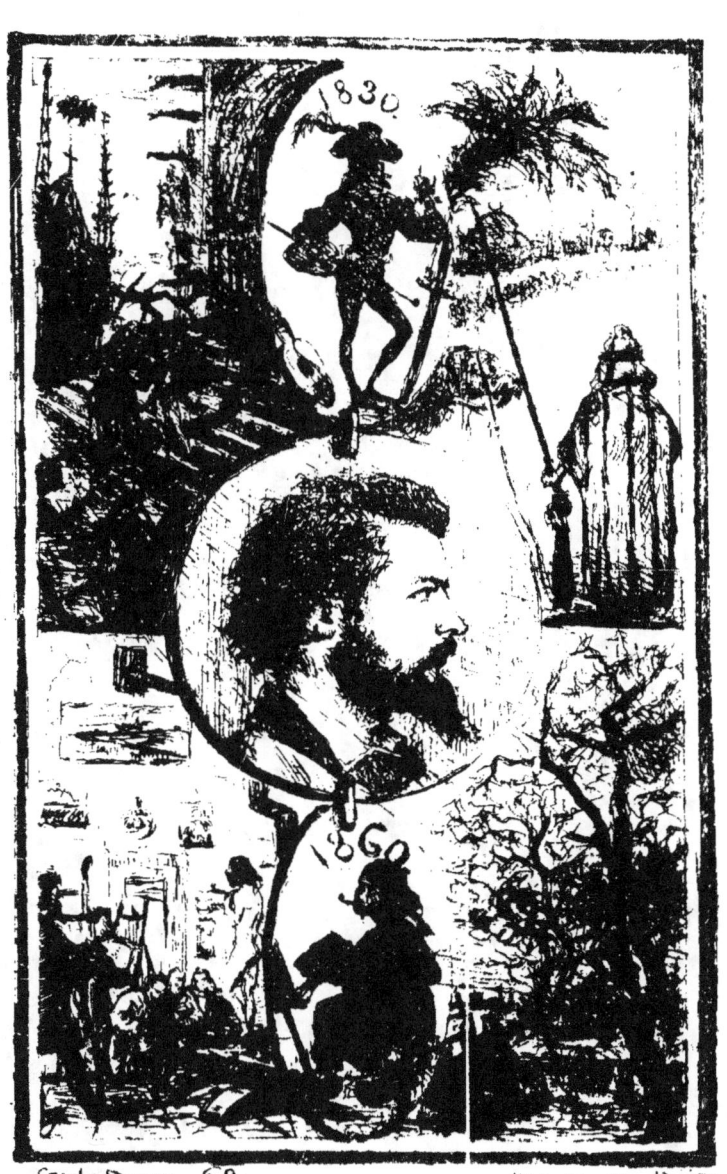

BEAUX-ARTS

LE SALON INTIME

EXPOSITION

AU BOULEVARD DES ITALIENS

PAR

ZACHARIE ASTRUC

AVEC

UNE PRÉFACE EXTRAORDINAIRE

EAU-FORTE DE CAROLUS DURAN

PARIS
POULET-MALASSIS ET DE BROISE
IMPRIMEURS-LIBRAIRES-ÉDITEURS
9, rue des Beaux-Arts
1860

A CAROLUS DURAN

Je t'avais demandé un dessin, cher ami, un simple dessin pour varier la physionomie de mon étude et en expliquer l'allure. Et toi, malicieusement, tu as fait pénétrer mon visage dans cette fantaisie très noire sur laquelle le lecteur agitera son regard plein de courroux. Te voilà donc avec un profil sur la conscience, jeune criminel! Afin que la punition soit double, je mets sous tes auspices ce petit livre dont tu as voulu faire un personnage, et qui n'est qu'un orgueilleux inconnu.

<div style="text-align:right">Z. A.</div>

Paris, le 12 mars 1860.

PRÉFACE

Je lis quelquefois *Le Siècle*, journal très répandu, ce me semble. Que ses cent mille lecteurs me viennent en aide! *Le Siècle* s'occupe de politique, de littérature et d'art. Je ne suis pas éloigné de lui donner souvent raison sur ces deux premiers points. Le fond est bon, quoique la forme laisse malheureusement à désirer. Mais qu'importe dans les questions brûlantes!

Quant à l'art... mon Dieu! d'où vient cette démangeaison de le maltraiter si ouvertement, et pourquoi faut-il que M. Brasseur-Wirtgen s'en soit si pertinemment chargé, avec l'approbation générale du *Siècle?* Quelle imprudence de remettre une telle autorité aux mains d'un enfant — un enfant, je suppose — car

M. Brasseur est bien jeune de jugement. Mais procédons par ordre.

Les critiques d'art se divisent en plusieurs classes :

>Ceux qui l'aiment,
>Ceux qui le comprennent,
>Ceux qui le redoutent,
>Ceux qui s'en moquent,
>Ceux qui en causent,
>Ceux qui en bâillent,
>Ceux qui s'en drapent,
>Ceux qui en rêvassent.

Personnifions-les ainsi :

>Les poëtes,
>Les érudits,
>Les utilitaires,
>Les freluquets,
>Les gens d'esprit,
>Les gens de corps,
>Les gens d'argent,
>Les simples.

J'ai l'intention de vous présenter l'un d'eux — M. Brasseur-Wirtgen. Dans quelle classe aurai-je l'honneur de l'aventurer? — je ne sais. En observateur sagace des phénomènes surnaturels, il fait une petite visite à chacune d'elles, et tour à tour cherche à prendre leur ton

avec une grande indépendance de manières. La dernière convient de préférence à l'allure toute simplette de son style, qui ne redoute pas les grands effets, mais explore avant tout la vérité. Je ne sais si M. Brasseur avait mangé beaucoup de hastchich avant de se rendre au salon : mais, ce dont je voudrais vous convaincre, c'est qu'il y a rêvé énormément — et debout encore ! Fatal rêve, traversé de cauchemars où l'extravagance agitait tout un monde confus d'images dont son raisonnement s'est emparé.

Ses idées sur l'art, qui méritent assurément l'excuse généreuse d'un ami intime, n'offrent pas des points de vue bien nouveaux; elles sont étroites, puériles — et même un peu insensées. Les traîner après soi est déjà un poids capital; les laisser deviner me paraît une offense à la raison; les exprimer avec une si parfaite négligence, un tel sentiment de conviction, est une faiblesse qui peut déconsidérer un esprit sérieux comme celui de M. Brasseur.

Les gens qui comprennent sont rares — ceux qui pensent, encore plus. — De pareilles obligations ne sauraient être imposées à M. Brasseur. En troisième lieu, viennent les causeurs; le reste s'agite à sa convenance. M. Brasseur a consacré toute son agitation, on le devine, au mouvement actuel de l'art, qu'il définit à sa façon. J'oserai lui dire qu'elle n'est point la bonne; qu'elle fâche et irrite tout être ayant de bons yeux — ne parlons pas de jugement. Le plus grave, c'est qu'elle

s'exerce dans un milieu de badauderie qui n'est pas l'étude, et ne touche à la littérature que par de rares angles.

Que M. Brasseur — un original d'opinions — tienne de toute la force de son esprit à celles qu'il possède, je ne saurais le trouver mauvais ; mais qu'il prétende m'en régaler — voilà qui me trouble beaucoup, et m'oblige à l'interroger sur la portée d'un acte si considérable. Veut-il imposer des admirations, froisser des consciences? A-t-il la manie des petits prodiges ? Veut-il être un enseignement — un paradoxe — ou un résurrectionniste de vilains morts ?... Graves questions ! *Le Siècle* lui a donné tout pouvoir à ce sujet. On peut affirmer courtoisement que M. Brasseur n'est point resté en arrière d'une telle confiance. Vous allez voir ses idées — maigre troupeau de moutons — folâtrer pesamment dans un champ critique encore plus aride qu'il n'est étroit,

<div style="text-align: center;">Terrain pierreux et calciné, rare d'herbages !...</div>

On ne saurait assez admirer la grâce et l'aisance avec laquelle M. Brasseur parle des maîtres. Il hésite. . il n'est pas bien sûr... il confesse son ignorance... et sourit de côté — et s'agite — et classe. Il va même jusqu'à citer le bitume et l'empâtement, ce qui est une belle hardiesse. Esprit tout chrétien, il encourage les faibles d'esprit, glorifie les humbles, guérit les paralytiques —

et insinue aux superbes, aux forts, aux grands, que leur royaume n'est pas de ce monde. C'est du bel et bon Évangile. Heureux qui peut en faire son profit ! Hélas ! il en est beaucoup. M. Brasseur a des disciples, des maîtres et des rivaux qui commentent l'opinion du café et du salon; qui parlent à droite, à gauche, partout, incessamment, le geste haut, l'accent bref, insouciants et fiers — qui parlent avec autorité — toujours impunis — la même langue, la même pensée, véritable coq-à-l'âne mystificateur.

Je ne suis point un homme de médisance, monsieur Brasseur; loin de là. Seulement, ayant eu maintes fois occasion de constater avec douleur l'abaissement de la peinture, et la part que pouvait prendre la critique de haut format, la critique européenne du *Siècle*, à cette chute, il m'a paru utile de mettre sous les yeux du public quelques extraits — les plus saillants — de *l'étude* ou vous servez si bien la cause de la médiocrité, de l'erreur, du faux goût, de l'impuissance — de tout ce qui porte en soi un caractère de banalité ou de commérage.

Siècle à part, Monsieur, je vous prie d'agréer mes humbles civilités.

<div style="text-align:right">Zacharie ASTRUC.</div>

Extraits du feuilleton du Siècle du 15 février 1860

BEAUX-ARTS!!

Les ouvrages de M. Meissonnier y figurent au nombre de quinze. Nul peintre de l'école actuelle ne l'a égalé dans l'art de reproduire la nature avec autant d'énergie et d'ampleur, dans des formats tellement petits que l'aide d'une loupe devient indispensable pour les regarder.

L'*Astronomie* et la *Poésie*, panneaux décoratifs de M. Chaplin, sont d'une finesse et d'une suavité de coloris qui rappellent les chefs-d'œuvre de Coypel.

Le réalisme de M. Jules Breton est préférable à celui de M. Courbet, car il est moins vulgaire. Il y a de charmants et purs profils de jeunes filles dans la *Plantation d'un calvaire*. Lui du moins ne recherche pas le laid, sous prétexte qu'en ce monde le laid est bien plus abondant que le beau.

On a justement reproché à M. Corot d'avoir de la gaucherie dans le pinceau; et cependant, malgré cette maladresse dans le maniement de la brosse, qu'on juge à quel beau talent un artiste peut arriver quand il reste le copiste fidèle et fervent de la nature.

On a donné à M. Decamps le titre de Rembrandt moderne. Sans aucun doute sa manière de colorer et de distribuer la lumière rappelle souvent celle de l'illustre Flamand, mais leurs procédés offrent aussi de grandes différences. Dans les ouvrages de Rembrandt, le bitume, à l'état de frottis, joue un grand rôle dans les ombres, tandis que dans ceux de M. Decamps l'empâtement répandu partout donne encore plus de vigueur à la peinture.

La page la plus brillante de M. Eugène Isabey est le *Mariage d'Henri IV*. Quels magiques effets présente ce tableau! Comme la couleur étincelle sur ces groupes d'hommes et de femmes ruisselants d'étoffes soyeuses et de pierreries! Ne semble-t-il pas voir une scène des *Mille et une Nuits?*

Chaque fois que M. Delacroix expose quelqu'une de ses œuvres, on peut être sûr d'entendre formuler les opinions les plus contradictoires. Les coloristes crient à la merveille, les dessinateurs crient à l'abomination. Ces opinions extrêmes se produisent toujours lorsqu'un artiste a de grands défauts à côté de grandes qualités. On l'admirerait beaucoup moins s'il n'avait que des qualités. Le nombre des esprits biscornus étant en majorité immense ici-bas, au dire de Boileau, qui les appelle d'un autre nom, ce sont naturellement les défauts mêmes que la masse des prétendus connaisseurs affecte d'estimer le plus (1).

M^{lle} Rosa Bonheur est, sans contredit, le premier peintre d'animaux à notre époque; cette opinion est devenue unanime parmi les artistes. Il faut remonter dans le passé jusqu'à Paul Potter, Berghem et Van de Velde, pour trouver un talent qui puisse lui être comparé. Les Anglais ont Landseer, mais son pinceau spirituel n'a pas la virilité de notre artiste féminin.

M. Troyon s'est fait une belle place aussi parmi les peintres de ce genre. Malheureusement, enivré par la faveur publique qui lui payait ses tableaux au poids de l'or, M. Troyon a peut-être abusé de l'extrême facilité de son pinceau; il paraît le comprendre lui-même. Nous avons sous les yeux un tableau, récemment exécuté, où des moutons de grandeur naturelle défilent au pied d'un monticule dont le chien du berger occupe le sommet.

(1) C'est tout.

Cette page, pleine de vie et de mouvement, est peut-être son chef-d'œuvre.

La *Françoise de Rimini* de M. Ingres, le dessinateur par excellence, dit-on, présente de telles singularités de dessin que ce petit tableau peut être considéré comme le résultat d'une gageure.

Le talent de M. Tassaert est très estimé de ses confrères ; mais le public goûte peu ses tableaux, qui lui présentent obstinément sous tous leurs aspects les misères de la vie humaine. Il est fâcheux que cet artiste emploie si uniformément ses belles qualités, car ses ouvrages sont d'une fraîcheur et d'une puissance de coloris qui égalent parfois celle de Murillo.

Le *Duel de Pierrot*, par M. Couture, est une page délicieuse comme art et comme gaieté.

M. Ziem s'est fait le peintre des brillants effets du soleil de l'Orient, des palais féeriques aux vives couleurs, tels que les Maures en ont laissé en Espagne. Le pinceau indiscipliné de cet artiste ne peut s'astreindre à copier servilement la nature ni à donner du fini à ses tableaux, mais sa palette est si puissante que ses tableaux écrasent par l'éclat de sa couleur les toiles environnantes.

M. Millet, en se faisant le peintre du *laid idéal*, est arrivé à faire remarquer ses œuvres ; heureusement ses types féminins n'existent nulle part. La *Jeune mère avec son enfant* présente même un problème difficile à résoudre. Comment admettre qu'une pareille femme ait jamais pu trouver un mari ?

Dans ses *Glaneuses*, le paysage profond, harmonieux, aéré, ferait naître le désir de s'y promener, n'était la crainte d'y rencontrer quelques-unes de ces affreuses créatures qui, courbées uniformément comme une ligne de soldats, ramassent des épis sur le premier plan du tableau.

La Mort et le Bûcheron, du même artiste, inspire l'horreur. La Mort n'y est pas figurée par un de ces simples squelettes qui *ornent* les cabinets d'anatomie et qui ne sont déjà pas fort récréatifs à contempler ; ce n'eût pas été assez épouvantable. Non, la Mort est représentée ici par un cadavre sortant de sa fosse, à demi-rongé par la décomposition. Ce tableau n'est bon qu'à dégoûter du suicide.

La colère vous monte au cerveau à la vue de la *Scène d'inquisition* de M. Robert Fleury. On assommerait volontiers ces moines atroces qui arrachent des aveux à un malheureux dont ils font brûler les pieds, et que la douleur rend fou. Cette page horrible est sérieusement belle comme art. C'est une peinture puissante, bien faite pour rendre exécrable le fanatisme.

L'invention, chez M. Diaz, est à peu près nulle. Ses tableaux, en général, ne présentent qu'une ou deux figures sans expression, et parfois d'un dessin très négligé.

Jamais la critique ne poussa plus loin ses droits de nullité. Cela est triste à lire; dans le résultat d'idées il y a souffrance. Les *opinions* peuvent varier, je le sais; mais les *niaiseries* — quelle sera leur vraie place? Est-ce à la tête

d'un organe qui tient à la considération? Un fait semblable est un crime ; l'action morale réclame une sauvegarde comme l'action physique.

Je vous avais promis une préface extraordinaire ; elle l'est à tous les points de vue, et participe des meilleurs phénomènes comiques. Si la baroquerie est jamais exclue de ce monde, on pourra facilement la retrouver dans l'esprit de M. Brasseur.

LE SALON INTIME

> On te persuadera aussi de regarder comme beau tout ce qui est honteux, et comme honteux tout ce qui est beau.
>
> Allons, toi qui sais brandir et lancer les traits acérés de la science nouvelle, cherche un moyen de nous convaincre, donne à ton langage l'apparence du bon droit.
> (*Les Nuées.* — ARISTOPHANE.)

I

Je sors du Louvre. Je suis allé directement au boulevard des Italiens faire ma première visite à la nouvelle exposition de peintures modernes. Cette exposition est installée dans le local occupé naguère par Ary Scheffer. Mon esprit était encore tout ému de la contemplation des vieux chefs-d'œuvre ; il s'épanouissait dans l'admirable sentiment de leur art, de leur élévation ou de leur puissance, et, plein de la gravité de ce souvenir, se préparait à la sévérité qui précise et scrute jusqu'au bout les points nouveaux de son

enthousiasme. J'entrais — saurais-je dire pourquoi — avec une incertitude pénible ; je m'y suis promené tout attendri. Mes premières appréhensions avaient disparu. Je goûtais sans arrière-pensée le charme des travaux contemporains, malgré son désordre, malgré ses flagrantes erreurs. La mauvaise foi a eu de tout temps, en art, un style d'apparat, des adeptes — et notre époque plus que toute autre. Néanmoins, elle laissera des traces généreuses de sa vive aspiration vers le vrai et vers l'intellectuel. Voilà deux magnifiques cercles à explorer. L'esprit du critique et du penseur y respire à l'aise. Ici il analyse une nature, là une inspiration, ailleurs une volonté.

II

De cet ensemble heureux pour l'œil, et qui offre une variété si intéressante d'études, se dégage une harmonie spéciale qui ne doit rien aux vieux enseignements. La nature y vit pleinement, par les mille caprices de ses perspectives, avec ses paysages, ses êtres privilégiés, ses vives lumières. La personnalité humaine n'y reçoit, il est vrai, qu'une mesquine définition. Les grandes lignes, les résumés hardis, les beaux épanouissements de la chair, les superbes enveloppes plastiques de l'idée, ont changé leurs modes et se sont spécialisés dans des cadres moins virils. Ce que nous avons gagné en identité de nature dans une réalisation absolue, souvent heureuse quand elle est la mesure d'un esprit élevé — mais brutale aussi parfois et seulement bonne à éblouir des âmes pratiques — nous l'avons

perdu en force, en noblesse, en impression. La grandeur du style s'en est ressentie et y a reçu un coup funeste. Aussi, que de fugitives éclosions, que d'échappées agréables sans certitude de lumière, que de rêves sans base de vérité — et que d'incertitudes, d'à-peu-près, de tâtonnements ! Pour un qui parle, combien en est-il qui bégayent ou bavardent !

III

Et pourtant, cette lutte de facultés diverses est belle à voir pour les folies, les témérités qu'elle fait passer sous nos yeux. L'amertume ne vient qu'après, lorsque l'étude plus intime de l'œuvre générale nous montre les misères de son opulence, les haillons cachés dans les plis de cette draperie fanfaronne — disons tout : l'abîme d'abord voilé où sont venues s'engloutir, ayant trop précipité leur marche, tant d'organisations des plus heureuses, des plus fières. La même lumière se fait sur ce champ de morts et de vivants entassés pêle-mêle, si curieux à voir. D'un côté, la jeune efflorescence romantique, cette admirable et trop hâtive fleur ; de l'autre, la contemplation moderne, s'exprimant par des tentatives et des forces dont le sens naturel est plus visible et plus saisissant aussi.

Nos pères aimaient les livres ; les enfants en ont pris au berceau comme un violent dégoût — et les voilà, assis sur l'herbe, en pleine campagne, assistant heureux et tranquilles à tous les phénomènes de la lumière. Il leur faut l'espace, l'horizon pur, le souffle vrai, la senteur puis-

sante. Le vieil homme est mort — le vieux philosophe enfoui dans la poussière de ses in-folios où son esprit aimait tant à vivre. Mais avant de rendre l'âme à Dieu, se sentant faiblir — et tomber — et pâlir, lui qui fut jeune et qui défiait la vie, et lui qui l'a étouffée dans ses bras glacés, le malheureux ! il s'écrie, jetant un dernier regard à ce monde souriant vêtu de soleil : « Ouvrez la croisée ! de l'air ! encore de l'air ! que je meure dans la caresse de la nature..... »

Comme l'*Adan* du poëte espagnol Espronceda, en une nuit transformé, passant de l'ombre à la lumière, de la sénilité déjà froide à la vie généreuse, le voilà s'enivrant d'existence, se plongeant dans les sources fécondes de la vie. Il brûle ce qu'il adora jadis — et son exaltation préfère au repos studieux de la raison les déraisons mêmes de ses vagabondes ardeurs.

> J'aimais les romans à vingt ans ;
> Maintenant je n'ai plus le temps,
> Le bien perdu rend l'homme avare.
> J'y veux voir moins long, mais plus clair.
> Je me console de Werther
> Avec la reine de Navarre.

Il était Don Quichotte, cette morale en action — ce paladin des chimères ; le voilà Sancho Panca — cet oiseau moqueur des illusions ; Sancho, cœur droit, fin jugement, affectant une allure simple, mais solide de cerveau, ne se payant point de sornettes et vivant à la grâce du jugement, selon le bon plaisir de Dieu. Il aime les folies, il en

sourit (n'est-ce pas ainsi que le créateur doit voir son œuvre?), mais lui-même est sage entre tous; il domine de son éloquente raison la foule et sa propre tête.

IV

Ainsi, deux grands contrastes.
Cette opposition fait jaillir mille incidents particuliers. Chose étrange! j'assiste, en peinture, au belliqueux mouvement d'idées qui révolutionna toute une sphère de l'art — la sphère littéraire. Nous avions la parole inspirée d'autrefois dans nos mémoires — voici l'image (ce n'est, hélas! le plus souvent que l'image) — voici l'image pour nos yeux — le rêve fait réalité et matérialisant sa vision :
— Les dagues résonnent froissées; les pourpoints luttent d'éclat; les plumes s'échevèlent sur les toques galantes; les guitares grincent leurs refrains amoureux. Le monde gothique passe, frêle, bizarre d'accoutrement, mystique et goguenard, dans ses rues sombres — l'épée à la main, plus souvent le missel, se rendant à l'église ou au Pré-aux-Clercs. « *Tudieu! messeigneurs, voici ma rapière!... Holà! cuisinier du diable, une oie grasse!... Au meurtre! quittons ce repaire — la lune se lève!...* Le XVIe siècle le suit, avec ses prodigalités de parure et son grand rire sensuel. « *Entrez donc, monsieur Slender... C'est la fête au Lido... Souvent femme varie... Allez acheter le poison, Roméo...* Le XVIIIe vient après, l'œil assassin, une rose à la bouche, fringant sous sa jaquette gorge-de-pigeon. « *Allons, bel oiseau bleu... Vous disiez, marquis, que la Pompadour est charmante?... Prisez*

vous, monsieur Diderot ?... Ailleurs, c'est l'Orient, dans l'or mystérieux de sa lumière. La caravane en marche, l'oasis, la plaine aveuglante, le marché cosmopolite : *Allah! Allah! voici des dattes... Qui veut un fez?... Voici des esclaves.* Et la prière du soir — et la chasse au lion — la rêverie sur l'eau — l'insolent Zeibeck, si beau dans ses loques pompeuses — l'Albanais solitaire soupirant une romance de M. Crevel de Charlemagne..., etc., etc. Partout, la joyeuse confusion, la cohue spirituelle. *Quentin Durward* y coudoie *Gœtz;* les *Joyeuses commères* rendent visite à *Torquemada; Clarisse Harlowe* console *Françoise de Rimini; Chérubin* charme les mélancolies de *Roméo;* les *Bravi* tombent sous le sabre du *Giaour.* C'est Walter Scott — Shakspeare — Gœthe — Eugène Sue — Beaumarchais — Cooper — Byron — Victor Hugo! Mais la peinture? Eh bien, que voulez-vous, la peinture devient ce qu'elle peut. Il suffit que le texte ait son illustration à peu près exacte. Mais la peinture?... Nous examinerons plus tard cette question.

Que voyons-nous dans le camp opposé? De douces sensations, des pages qui font penser à Robert Burns — sans le commenter — une plus grande sérénité d'âme — un acheminement vers la vérité, cette base méconnue de l'idéal. Parfois aussi, malheureusement, des réalités cruelles où manque le rayon savoureux de l'art, et qui n'aspirent qu'à un grossier matérialisme où l'homme seul est en cause; car la nature, dans ses moindres aspects, garde toujours le caractère de son immense perfection. L'homme seul la fait petite en tourmentant sa magnifique stature.

V

Ici donc est un grand point d'arrêt pour l'histoire contemporaine de l'art des couleurs — l'histoire française. Le jugement y doit prendre une autorité d'étude à l'encontre des futures affirmations. L'idée de cette exposition est excellente. Je la veux louer sans restriction, et fais des vœux pour qu'elle se continue longtemps, variant ses effets, montrant au grand jour les vaillantes individualités les plus contestées, créant de nouveaux noms et de nouveaux succès impossibles ailleurs ; enfin, établissant en un panorama changeant et curieux toutes les idées actives. De cette manière, elle introduira en France le grand élément critique de la foule qui condamne ou absout. Elle sera pour quelques peintres contestés, mal vus, défigurés par les opinions officielles, l'air vital du succès — pour d'autres, le châtiment de leurs pauvres mensonges. Les dupes seront moins nombreuses, et il sera plus facile de s'entendre sur la signification des aptitudes.

Nous l'appellerons *Le Salon intime*. Il me semble être en effet dans l'intimité des idées courantes. Je le trouve parfait — et bien préférable à ce grand capharnaüm des Champs-Élysées — sorte de déroute où l'esprit éperdu jetait ses armes. Il est dans une disposition charmante — éclairé par un nouveau système d'abat-jour qui vous couvre d'ombre, projetant les toiles en vive lumière. Ce joli salon intéresse doublement — pour la curiosité de sa vie propre — et pour le bon enseignement qui doit

en ressortir. Il ne fait pas grand bruit — aussi les gens de goût n'y ont-ils point à souffrir des violences de la multitude. Les journaux — ces oisons au service de toute idée commune — en ont à peine parlé, sous prétexte que certains tableaux étaient connus. En revanche, quand viendra la grande, la confuse, l'idiote, la scolastique, l'inamovible exposition des Champs-Élysées, cette foire aux cadres, il n'y aura ni assez de papier, ni assez d'encre, ni assez de sottises et d'erreurs pour elle.

Laissons-les dire.

INGRES

Sur des pensers nouveaux faisons des vers antiques.

CHÉNIER.

Il y a vingt ans, deux héros se partageaient le monde pictural, comme autrefois Octave et Antoine. Chaque jour voyait éclore une bataille d'Actium. Mortels étaient les coups frappés de part et d'autre — mais il n'y avait pas défaite. C'était la guerre civile avec toutes ses ardeurs et ses férocités. Cette fois, le pinceau remplaçait le javelot, la palette le bouclier.

Enfin, les partis rivaux, accablés de lassitude, ne firent plus que s'observer avec défiance; le sommeil de la raison vint qui leur fit oublier ces vieux dissidents. Ils les admirèrent non sans en rire — et peu à peu, formant un pre-

mier groupe de sages — puis un second — un troisième, se réunirent au moyen de mutuelles concessions admiratives, et enfin, groupèrent en commun leurs sensations diverses, qui s'appliquaient avec le même enthousiasme aux héros causes de tant de guerres.

Dieu! que l'on avait mis de jours à s'entendre! Il ne fallut rien moins qu'un changement complet de croyances, tout à l'avantage de la plastique moderne. Par la mort de certains principes extravagants s'opéra la résurrection des lois naturelles dont l'art a fait de tout temps le lait maternel de sa vie. Partout on a voulu tenir compte des vaillances diverses, avec une généreuse droiture. La forme pouvait donc parler sa belle langue, presque sans le secours de l'idée. On voulait bien comprendre que la ligne a eu de toute éternité son éloquence, de même qu'une ligne peut, à la rigueur, sacrifier sa mesure rigide à la riche matière qu'elle est chargée d'enfermer — comme une chair généreuse déborde le bracelet qui la comprime.

C'est en se plaçant à ce point de vue, dont notre époque, éprise de vérité simple, et même — disons-le — de vérité prosaïque, devait avoir l'initiative, que nous trouverons les véritables règles du beau.

On s'entend pour reconnaître qu'il existe différents modes d'argumentation. La marche spéciale de chaque travail a été oubliée. Il n'est plus question que des qualités qui s'y développent au degré supérieur, des difficultés vaincues, du soin, du goût, de la tenue, de la résolution dans l'effet, de la manière particulière dans le dessin et la couleur — toutes choses se rattachant à l'art par leur côté pur et formant son essence physique.

Ingres et Delacroix sont des frères ennemis, si vous tenez à séparer leur esprit.

Mais parlons de la *Françoise de Rimini* exposée — perle précieuse, diamant de la plus belle eau.

Dante nous a raconté le voyage des deux âmes infortunées.

Or, sur ce ton légendaire, empruntant au moyen âge sa forme mystique, Ingres a traduit l'amoureux entretien qui les conduisit à la mort.

Dans un appartement sombre, tapissé d'une draperie noire à fleurs vertes, ils sont assis et doucement enlacés. A côté d'eux est un pupitre blanc, doré d'arabesques, deux petits vases d'argent pleins de fleurs : souci, rose, bluet, héliotrope. Cruels et profonds symboles... Le livre poétique où chantaient leur cœur vient d'échapper à la main de Françoise. Imaginez sa grâce : elle est vêtue d'une robe rouge bariolée, aux manches, de lignes noires et jaunes, piquée de crevés blancs. Le corsage échancré laisse voir les épaules, le cou; dans ses cheveux s'entremêlent des rubans blancs; une grande natte flotte sur ses épaules. Son bras penché reste sans mouvement; l'ivresse la plus chaste enveloppe son rose visage. Sa tête fléchit sous l'immense trouble de ses sens. Paolo presse sa main, qu'elle lui abandonne; il entoure son cou d'un bras passionné et tend ses lèvres en feu pour appeler les siennes. Leurs cheveux blonds se mêlent. Le ciel est dans leurs cœurs. Triste délire! la mort tresse déjà pour eux sa couronne d'immortelles, la couronne que le grand poëte leur mettra un jour sur le front, les rencontrant au pays des larmes. Triste délire! c'en est fait d'eux... Malatesta, le

jaloux, le cruel, la bête fauve — le mari! — horrible trahison de la vie! paraît pour exercer son sanguinaire pouvoir. Il tire son épée...

La beauté, la limpidité de cette œuvre éminente, ne peuvent trouver une explication suffisante en quelques lignes froides. Comment analyser aussi la belle mesure de sa grâce naïve. Un attrait idéal m'attire sans cesse devant ce chef-d'œuvre et m'y retient. Oh! nobles enfants si timides et si aimants! quelle ivresse dans leurs corps! quelle pudeur dans le désir! comme ils soupirent et se parlent, même les yeux baissés!... L'antiquité ne saurait rendre plus sereine la passion. Avec quelle adorable effusion de cœur leurs mains se joignent! Sur le cou de Françoise la main de Paolo se redresse émue et doucement joue comme avec un cygne.

Il y a là de véritables charmes de coloration — de coloration! Plus on regarde et plus on s'absorbe, ébloui, dans la puissante harmonie de ces gammes si bien mariées, si pures, si brillantes, malgré le travail patient que leur a fait subir le pinceau. Voyez la robe rouge. Je ne parle pas de l'ordonnance des plis de la jupe, de la fermeté délicate du buste. Voyez le maillot de Paolo, si fin, si tendre dans les parties rose et verte. Il n'est pas jusqu'au manteau violet qui ne soit une charmante dissonnance. Et la toque? quel coloris! Et le fond, établi avec cette magistrale conscience habituelle du maître... Et les mains — les mains!... le modelé des figures! Malatesta, dans l'ombre, est bien un Florentin de l'époque de Dante. On le dirait dessiné par Giotto.

Un art suprême vit dans cette toile par le style, la con-

struction, l'effet. Je suis en admiration devant cette souplesse de main, ce velouté, cette fraîcheur, cette science de la forme, ce coloris.

Ce sont toutes qualités que le Vinci eût admirées, et qui me l'ont rappelé. J'insiste sur cet intime rapport pour qu'on le juge en l'étudiant de près.

Ingres est un païen de la belle époque grecque. Dans ses plafonds, il me semble avoir voulu exprimer ce qu'il croyait être l'art ancien en peinture, c'est-à-dire la forme fouillée, cherchée à satiété, l'expression juste de cette forme dans un accent qui fut toujours la noblesse; sous cette forme, une matière simple — comme voilée — la nature dans la lumière endormie; le ton pur, primitif, sans recherches ni mélanges, tirant son caractère des lignes qui lui donnent la vie; jamais inquiet des subtilités de l'opposition — des crudités de l'effet — des amalgames pittoresques de la couleur. Le temps ne fait-il pas son travail d'harmonie, même à travers la réunion des disparates?

L'épopée chrétienne a trouvé une belle définition dans le Saint Symphorien, qui a les plus vastes qualités dramatiques.

Au petit tableau il a imprimé l'action calme de la puissance, avec une couleur majestueuse.

Dans le portrait, apportant sa facture correcte, sa sincérité, son entêtement analytique et sa vigueur, il a créé des pages qui n'ont pas encore de rivale à notre époque; — je me trompe, Courbet lui tient tête. Souvenez-vous de l'ampleur familière et bonhomme du Bertin, — de la distinction native du comte Molé, du Chérubini avec ce modelé savant de la tête, et la forte manière des étoffes, si belles de couleur. Souvenez-vous encore de son propre portrait du salon

de 1855. Certaines études de femmes ont une réputation méritée. J'ai parlé, l'an dernier, de son dessin d'après Mᵐᵉ d'Agoult et sa fille, — œuvre accomplie.

Dans la grande famille des amoureux de la tradition grecque, Poussin, Lesueur, David, Gérard, etc..., il est le premier ; il a des qualités de grandeur plus réelles — un meilleur sentiment — un ton de nature qui l'éloigne d'eux — en avant. Son entêtement, son puritanisme, deviennent un mérite de plus à mes yeux ; j'aime ce rude fanatisme, nécessaire au milieu de nos futilités — orgueil opposé à notre mépris de la forme. En Grèce, on l'eût trouvé l'homme des sourires ; nous l'avons déclaré morose, irritant, désagréable. Cela tient uniquement à nos idées, où le calme et le repos ne sont plus. L'immobilité habite à peine quelques visages.

Il ne plaît que par l'étude — enviable destinée ! — Alors il est, ce me semble, le mets des délicats. A première vue, son inflexible attitude repousse ; son parti pris de simplicité effarouche. Cela détruit-il le caractère intime de l'œuvre ? Rabelais est-il moins grand parce qu'il offense des âmes d'exquise structure ? Byron a-t-il moins de tendresse pour avoir tout raillé ? Pour effrayer certaines étroites cervelles, Hugo sera-t-il moins puissant ? Que pensez-vous de l'affreux Voltaire ? de l'affreux De Maistre ? Et retournant au même point spécial de la controverse, que penseront les esprits tumultueux devant un bas-relief grec ? Que rêveront de Michel-Ange les idylliques ? de Pilon les enthousiastes du *mignon* Canova ? de Rude le troupeau féminin de Pradier ? En peinture, que pensent de Fiesole les disciples charnels de Titien ? de Titien, les austè-

res d'Holbein? d'Holbein, les illuminés de Véronèse?

Et toujours ainsi... Rien ne change dans l'humaine nature : un peu de sagesse — plus ou moins — à certaines époques — et enfin le résultat d'admiration établi pour la foule par un groupe d'esprits éclairés — voilà la méthode de la gloire.

Peut-on espérer davantage? Je ne le crois pas.

DELACROIX

> La jeune fille voilée me dit : « Nous allons commencer notre voyage dans l'arc-en-ciel. »
> (Conte de Fée.)

Quel plaisir je trouve à contempler, à étudier ce grand homme! Jamais on ne le sait bien. Il se dérobe comme Protée dans une mystérieuse succession de formes ; mais bien mieux que lui, il vous livre ses secrets sans violence, les merveilleux secrets de son cerveau. Quelle physionomie! Son esprit est une tempête, une admirable convulsion d'éléments! Il se tourmente, il se jette à travers toutes les frénésies, les violences, les singularités, les tendresses de l'action — il dévore les espaces, il s'enivre des horizons où soufflent, où passent les vents capricieux, les parfums suaves; il joue avec les crises de la nature dans ses plus terribles délires — il lutte d'audace avec les révoltes et les mâles rugosités du drame, il chatoie comme les plus vives étincelles de la vision magique — se jette dans le tourbillon vertigineux des orages — soulève les mers et les berce puissamment, ainsi qu'une fleur dont il vou-

drait faire son jouet... Eh bien, son âme est toute tendresse, émotion, repos, sourire et grâce! Adorable association, si chère au poëte — force suprême qui exalte l'artiste par un prodige sans cesse renouvelé de beauté intuite, de caractère!

Dans l'ordre plastique, il est une puissance; dans l'ordre intellectuel, une royauté. Je m'explique la guerre déloyale qui lui a été faite, par l'union concise de ces deux éléments si particuliers. En les divisant, il apaisait tout — mais il restait relativement inférieur à son génie, qui embrasse les sphères les plus étendues.

S'il a fait grande la part de son cerveau, il a fait grande aussi la part de ses yeux. Il est un art méticuleux, raffiné, original — le plus parfait et le plus élégant — presque un *concetto* dans la forme, comme ce grand Shakespeare, à qui l'on a reproché pourtant sa sauvage barbarie. Cet art parle au nom d'une idée toujours belle, miroir fidèle où les grands esprits viennent se regarder et se reconnaître. Le cristal de sa matière sert de coupe à la rayonnante poésie qui dirige son inspiration.

J'ai invoqué l'art de Delacroix — mais comment le définir!...

Imagina-t-on jamais pareille délicatesse de fibres... Il a les broderies des fées, les subtilités infinies de la femme, les bizarreries de l'esprit le plus amoureux d'étrangetés, les patiences fanatiques de l'ouvrier arabe. Il eût ciselé les rêves de l'Alhambra, les mosquées persanes. Il a le caprice des vitres pendant l'hiver, les nielles gracieuses de la Renaissance, les fébrilités ardues et patientes du Moyen-Age.

Sa couleur se fait parole — on le sait — mais qui prend la peine et l'admirable plaisir de le suivre dans les adresses compliquées de son exécution, de ses recherches? Jamais il n'a fait luire assez de rayons — jamais il n'a exécuté assez de tours de force, de surprises, de superbes évolutions sur lui-même. Avec une féline souplesse, son pinceau se promène sur la toile, léger et robuste, plein et nerveux — toujours délicat — jamais banal, oh! jamais! — donnant aux objets la plus significative expression de beauté. Une fois le motif tracé dans le sentiment qui le caractérise, il se groupe à son entour comme une floraison de broderies. La sonorité est toujours d'une distinction ineffable. C'est le Magique, l'Idéal. Jamais il ne sera égalé — et personne n'atteignit à cette hauteur de vue dans l'esprit. Par son amour de la forme appliquée à l'idée, il résume l'art moderne — et en est, en quelque sorte, le créateur.

La vigueur — et aussi la grâce — la multiplicité d'arguments dont il dispose, l'incessante abondance de son génie, étonneront les générations futures. Il est l'enchanteur merveilleux qui crée les mondes d'un geste. Oh! le rêveur, l'inspiré, le parfait maître! Roméo lui a conté sa douce peine; le Tasse a épanché ses larmes dans son sein; Ovide lui livra le secret de sa violente amertume. Il a pénétré le cœur d'Otello, l'esprit divin d'Hamlet. Il a vu les tortures de Faust; Médée lui confia sa jalousie; le Dante lui ouvrit son cœur bilieux. Toutes les belles pensées ont trouvé en lui un apôtre. Son amour du beau le porte aux cimes les plus hardies de l'inspiration. C'est dans la familiarité des chefs-d'œuvre qu'il se complaît. Il les traduit,

on peut dire, en les créant ; et si vigoureux est le résultat de ce sentiment assimilé avec un égal génie d'observation qu'on pourrait tout entier le lui attribuer. Vous aviez entendu parler l'action, maintenant vous la voyez agir. Shakespeare partage sa vie. Chose charmante que cette union ! Dans leurs caractères si différents, il y a pourtant des points de contact curieux. Je n'ai jamais regardé, par exemple, l'*Entrée des Croisés à Constantinople*, sans que la pénétration fluide de la poésie de Shakespeare ne se fît en moi. C'est là son souffle, sa couleur, sa large façon de grouper, sa pensée, son paysage — et jusqu'à ses ombres et ses lumières. J'ai montré tout à l'heure un autre point de contact très subtil et qui ne saurait être saisi que par des hommes d'art. Il a comme lui mêmes orages, mêmes violences ; puis, à l'encontre de ces fièvres, même calme — avec cette grande douceur d'âme dont parlent les contemporains du poëte anglais — qui n'est jamais la mollesse — mais une douceur virile et puissante. Souvenez-vous de l'Ovide, de l'Hamlet que nous allons voir, de la *Descente au tombeau* du salon dernier. Dans l'admirable paysage de l'Ovide, j'ai vu jouer la *Tempête;* dans le bruit du vent qui passait au loin sur les montagnes sombres, j'entendais la voix de Caliban, tandis que le fantôme d'Ariel se berçait sur le lac, ainsi qu'un rayon cristallin.

Il vit royalement sa vie, et dépense sa belle âme à profusion. Pas de repos pour lui. La loi du travail est sa loi religieuse. Sa pensée ne connaît ni défaillances, ni chutes, ni erreurs. Ce que son génie a réalisé de conquêtes dans cette exploration incessante des mondes qu'il aimait habiter, est prodigieux. Les dernières seront encore les plus

belles. Il marche, emporté par l'élan rapide de son cœur, comme le dieu brûlé de la flamme divine. Rien n'est capable d'étouffer ou de faire pâlir la lumière qu'il porte en lui. O belle démence ! admirable fanatisme !

Il a tout embrassé, avons-nous dit, du regard et de l'âme. Il a reçu le contre-coup de toutes les grandes palpitations de l'histoire et de la poésie. En cela se résume son génie, en cela il s'impose à notre admiration. Homme de travail et d'éloquence, homme humain, infatigable analyste et superbe improvisateur, — telle s'affirme sa nature. Pour lui, la parole venue de haut, c'est le grain de blé tombé dans la terre féconde qui le rend épi. Il a tout souffert avec le siècle, s'enthousiasmant et doutant ; il a vécu de sa passion, de ses vertus, de ses frénésies, qui donnent un reflet si sauvage à une partie de son œuvre — de ses naïvetés — et même de ses erreurs. Pourtant, l'art n'a jamais souffert, dans sa matérielle essence, de cet envahissement de l'idée. Il y a pris, au contraire, comme une éclatante auréole. Nous ne saurions trop lui faire fête, car il est l'âme de notre foi philosophique. La mythologie lui a expliqué le sens intime de ses fables ; l'antiquité lui révéla sa vie harmonieuse ; le monde barbare a entr'ouvert pour lui son rideau de forêts vierges, ses déserts farouches ; les gothiques pourraient crier au miracle — le vieil Aluno sourirait de plaisir. La Renaissance lui doit de brillantes pages ; l'Orient vient contempler en lui ses mystères fauves et ses éclatantes pompes. Il débute dans le XVIIIe siècle par un chef-d'œuvre, en montrant au jour de sa colère la grande figure de Mirabeau, ce dogue sublime dont l'aboiement fut le premier cri de la révolution. La

Grèce peut admirer avec orgueil ses terribles plaidoyers. Sans cesse il lutte, comme Jacob, contre l'ange, et sort vainqueur de l'épreuve. A travers les âges, les évolutions humaines, à travers les peuples et les philosophies, les poésies et les histoires, son esprit se meut librement.

Ses forces sont toujours jeunes ! Elles occuperont encore longtemps le théâtre où roulent sans trêve leurs victorieux courants !

Jésus endormi pendant la tempête. — Le ciel est sombre; de lourds nuages l'étouffent; la mer éperdue bondit sous l'action du vent, et, secouée comme un flocon de laine, une petite barque s'agite sur les vagues. La voile, brisant la corde qui la retenait d'un côté, s'élance et claque, aile prisonnière, à peine retenue au mât disloqué. La rive verte est bien loin, bien loin. La tempête rugit. *Seigneur, sauvez-nous, nous périssons !* s'écrient les disciples. Tandis que deux des plus robustes se cramponnent à la voile, qui va faire chavirer la barque, tandis que les autres se lamentent, deux se précipitent vers Jésus endormi. Il dort, le divin maître ! Qu'importe l'orage à son âme tranquille ? Autour de son front luit la pure lumière. *Hommes de peu de foi...* n'ont-ils point vu le signe magique ! Jésus s'éveille : il lève la main — le vent la caresse, adouci; il regarde la mer — le flot chante.

Idéale petite page où je ne trouve qu'à admirer ! Vous serez ravi par l'éclat de cette couleur, la lumière et l'air qui la pénètrent. On voit passer le vent, on entend gronder la mer. Quelle action dramatique dans cette barque! La ligne seule de la voile, qui envahit tout le paysage dans

un élan irrésistible, est une merveille. Le Jésus est charmant. Les vagues ont un mouvement, une souplesse, une profondeur d'ondulation imposantes. De même le ciel : les nuages y jouent une valse endiablée.

Les Disciples d'Emmaüs. — Ils sont dans une salle basse, un peu sombre, où conduit un escalier de bois descendu à ce moment par une petite servante qui vient de quitter la galerie supérieure. Dans cette salle basse est dressée une table. Deux disciples occupent les angles — Jésus debout, au milieu, rompt le pain et le bénit.

Cette toile est fort belle ; les tons y ont des rayonnements d'une chaleur toute vénitienne. La lumière générale est heureuse. Les objets répandus sur la table, tels que coupes, bouteilles, porcelaines, sont traités avec un goût, une finesse, une sûreté de main admirables.

Saint Sébastien. — Œuvre charmante. C'est une variante de celui que j'ai analysé au dernier salon et qui appartient, je crois, à M. Haro. Les changements ne sont point importants. Il est parfait aussi dans une même ligne dramatique, quoique avec un goût différent de paysage — moins triste que l'autre. Les femmes ont toujours cette beauté de l'attitude, ce charme profond de tendresse, qui doit guérir les souffrances du pauvre martyrisé. D'une main, il s'appuie sur leurs bras. Quelle familiarité chaste ! Cela est compris en grand poëte. Pauvre blessé ! le voilà abattu, pâle ; un sourire triste se dessine sur ses lèvres pour remercier les belles libératrices. Il y a longtemps, hélas ! que les femmes guérissent les blessures des hommes, non sans leur en faire d'autres aussi profondes. La même souffrance nous enveloppe incessamment, et la mort seule guérit, vous le

savez. La mort! sainte et digne consolatrice dont le Moyen-Age nous a fait un hideux cauchemar — et qui a des sourires pleins de douceur pour les âmes martyrisées.

Un chef arabe appelant ses cavaliers. — Toile éblouissante de lumière, pompeuse et vive. Les mouvements du cheval et du cavalier sont trouvés par un homme d'action. Encore un joyau, c'est l'*Arabe suivi de son cheval.* L'Arabe marche en avant, portant sa lance; le cheval, à la robe gris-perle, vient après, la tête inclinée. Dans une coquette attitude il secoue sa crinière, il raye le sol avec son sabot avant de le broyer, il joue avec ses muscles comme un jeune tigre avec ses pattes. L'accoutrement de l'Arabe est d'une grande finesse d'exécution. Quant au cheval, il faut s'étonner de ce travail, qui a toutes les hardiesses. Comme il vit et s'agite! quel feu! quelle intelligence! Delacroix aime les chevaux comme les Arabes, et sa passion d'artiste lui fait créer des êtres incomparables. Voilà donc l'impression générale. Plus tard, il abandonnera un peu ce sentiment méticuleux de la manière; il l'agrandira et lui donnera un développement plus en rapport avec l'action large de la nature. Dans un trait, avec la force de son observation toujours si juste, il exprimera la valeur de plusieurs. Ce sera simplifier le résultat pour arriver au véritable effet du grand style, qui ne saurait adopter aucune petite façon de voir.

Lion déchirant le cadavre d'un Arabe. — Le lion, la tête haute, fouille paresseusement dans la poitrine du mort. Le sang ruisselle. Ils sont bien seuls... Là-bas, aux flancs des terrains sombres, une énorme plante, sorte d'araignée

verte, enfonce son corps aigu. Voilà l'antre. Ici, le lion dort et fait ses repas rouges; dans les pattes nerveuses de la plante, il doit aller se rouler aux belles heures de soleil — et s'étirer — déchirant son cuir fauve, avec une bruyante sensation de volupté. C'est le formidable peigne de cette crinière rugueuse.

La gamme générale se tache de quelques tons noirs.

Quelle idéale page que la petite ébauche pour l'*Entrée des Croisés à Constantinople!* Mouvement, couleur, grand désordre, elle a tout cela. Le groupe de cavaliers tenant leur lance au poing est extrêmement beau. L'effet de la lumière contrariée par les nuages, laissant dans l'ombre le groupe compacte pour s'épanouir sur le premier cavalier, qui va relever une jeune femme suppliante, a une grandeur épique. La partie blanche de la ville — de la tombe plutôt — dans la lumière, est superbe de variété. Mais la mer... le profond éclat! et l'admirable perspective de l'ensemble, les terrains circulaires, le ciel! Quelle magnificence de lumière! Le coloris prend des proportions lyriques. Votre esprit est ébloui. C'est que le poëte vient de lui faire traverser plusieurs siècles et de ressusciter dans toute la douloureuse beauté de sa pompe barbare, ce grand événement qui fit tressaillir le monde.

Gœtz de Berlichingen. — Le rêve et la nature reçoivent ici une pleine satisfaction. Des cavaliers luttent à la limite d'un bois — dans le vallon. Le temps est doux, le ciel pur — l'horizon se frange de collines blondes. « Halte-là, cavalier au pourpoint jaune. » Les chevaux se cabrent, les épées sifflent — un homme est désarçonné. Le tumulte est grand, la confusion sanglante. Pendant ce temps, le soleil

luit sur les arbres noyés de lumière, et la vallée respire une douce paix.

Cette toile est celle qui me charme le plus. Quelle fluidité! Je la trouve idéalement belle de nature. C'est de la lumière en fusion, et non plus de la pâte. Voilà le fait qui s'agite. Voilà la grande poésie des maîtres dans la splendide action d'une vie absolue.

M. de Dreux-Brezé devant le tiers-état. — Pareille admiration. Le marquis s'avance, irrésolu, avec une mièvre élégance qui croit être un accent de force. Il semble vouloir essayer de la résistance; le geste de sa main droite appuyée sur la hanche cherche une résolution — il n'est qu'une mièvrerie de boudoir. Pauvre marquis! pauvre gazelle! que vient-elle faire dans cet antre des lions?... On entend sa voix fluette et correcte ; il s'étonne avec une naïve foi monarchique de l'accent mâle de la protestation. Des grâces de ballet, parées de dentelles, ne sauraient faire aucune impression sur ces hercules du cerveau. Derrière lui, trois hérauts d'armes — pauvres hérauts ! — attendent, mornes et confus, la fin de l'orage. Le marquis est en jaquette de velours, gilet de soie, tricorne à la main...

Toute l'assemblée, vêtue de noir et poudrée, est réunie dans une salle spacieuse. Les bancs de velours pourpre sont vides ; les députés viennent de se lever à la voix de Mirabeau, qui de la main appuie sa terrible réponse: *Allez dire au roi votre maître, etc., etc.* L'agitation est à son comble. La révolution marque ici sa première violence. Et tenez ! voyez le tapis avec ses larges dessins rouges... Tristes humains — ils semblent marcher déjà dans des flaques de sang !

Toute description est nécessairement froide pour ce chef-d'œuvre de couleur, de simplicité, de vie dramatique. Je désire attirer votre attention sur la lumière générale, la galerie couverte à colonnes grises, le tapis, les velours, les tentures bleues du fond. Le dessin est d'un style, d'une pureté rare. Voyez encore la belle qualité des noirs et des blancs, qui, mal employés, pouvaient être de violentes taches; voyez le naturel des gestes, la vivacité des groupes — dans ce sentiment historique qui les ordonne. Beaucoup de têtes se reconnaissent; Mirabeau est d'une réalité terrible.

J'ai songé à Vélasquez devant cette toile. Voilà son sourire nacré, sa délicatesse caressante.

Le Giaour.

« Il a déjà tué bien des hommes, le cavalier blanc — par désœuvrement ou par passion... Qu'importe un de plus? « Holà! qui es-tu? »

« Je suis ton ennemi, mécréant! Sur ton cheval noir — je ferai pleuvoir le sang de ton corps maudit, comme une rosée bienfaisante. Ce sabre fouillera dans ton cœur plus profondément qu'un soupçon, et tes yeux pâliront sous l'étincelle qui va s'en échapper. Il sera le jour que tu redoutes, cavalier des voyages nocturnes! »

« Traître! avant qu'il soit une minute nouvelle, ta vaine parole retombera dans ton gosier. Approche! approche avec les lâches qui te suivent. Mon bras vous fauchera comme une herbe mauvaise. Ton poignard m'est plus doux à regarder que le croissant de la lune, dont il a la forme. Mon cheval ne boit point de sang, mais les larmes des poltrons! »

« Il a dit vrai, le cavalier blanc; autour de lui les morts s'entassent. En vain le chef les excite. — Sa propre fureur ne peut rien. Ils tombent avec de grands gémissements. « Allah! »

« Giaour, chien maudit, me voici! » s'écrie l'homme au turban sur son cheval rouge. Le giaour se précipite contre lui. Au bout de sa selle pourpre il se dresse, serrant avec rage son long couteau maure, les dents heurtées, la bouche ouverte, avec un cri, avec un juron affreux. »

« Saisissant l'ennemi à la poitrine, il se lève debout sur ses étriers. Aigle blanc, il domine son ennemi de toute la tête, et s'apprête à le déchirer de sa griffe de fer. Le cavalier noir lutte d'ardeur, courbé sur le pommeau de sa selle, comme un chat tigre. »

« Ramassés, terribles, la haine au cœur, ils s'enlacent — la mort veut les réconcilier!... Pareils à deux serpents bariolés, ils se tordent — avec des contorsions, des accouplements, des fureurs terribles. »

« À terre, un croyant râle. Les autres sont loin — morts aussi! Allah! — Satan! qu'ils sont beaux et cruels! Une lumière nerveuse de tempête les enveloppe. Le ciel est à l'orage : Que fera-t-il contre le feu de leurs passions!... »

« La mer étincelle au loin — sombre; le vent souffle. Les manteaux s'agitent. Il fait froid pour le corps, mais l'âme brûle. Les chevaux se sont rapprochés. Les étriers battent l'un contre l'autre avec des bruits stridents. Les chevaux gémissent, frappés. Leurs poitrines sonores se heurtent; les cous saignent sous des morsures enragées; ils hennissent plaintivement. »

« Mais tout ceci n'est que folie et misère. La mort aura sa gerbe. Dieu soit loué! — si le cavalier blanc, le *Giaour*, peut vaincre — car je m'intéresse à lui pour la belle couleur de neige de sa robe, et pour l'élan invincible de son courage. »

Magnifique sujet. La peinture a quelques vieilles allures dans l'accent du pinceau. Le premier sentiment romantique d'où découlent Bonington, Devéria, Géricault, — s'y affirme visiblement. A divers endroits notre puissant

Delacroix laisse bien des traces de sa griffe future. Il n'y est point tout entier. C'est en somme une superbe espérance.

Le Naufrage du Don-Juan. — Il faudrait pourtant établir la vérité. Je ne sais si M. Delacroix est bien satisfait de l'obstination du public à embarquer dans ce bateau la fable singulière de lord Byron. Le livret même ne nous fait point grâce du texte :

Que faire? on se propose de tirer au sort, on prépare les billets, etc.

Cette douce erreur, aggravée d'abord par l'ignorance de quelques lettrés épris de faits poétiques qu'ils ne se donnaient guère la peine de connaître, est devenue presque une légende dans l'œuvre du maître. Elle donne carrière, depuis longtemps, à toutes sortes de métaphores juvéniles.

Or, il n'y a point ici de Don Juan. Don Juan est un jeune garçon de seize ans, fort simple et presque pas philosophique — n'ayant aucun caractère de fatalité. Il porte le costume espagnol du temps; il est accompagné de son précepteur Pédrillo, mangé plus tard. Les matelots sont espagnols. Juan a un chien; le bateau déploie une voile; les naufragés ne possèdent qu'une rame. Ici, nous voyons non-seulement une physionomie différente de barque, mais encore de vrais matelots anglais. Il s'agit fort simplement du naufrage d'un vaisseau qui s'est appelé : *Le Don-Juan,* du nom que le lord-poëte a donné à son chef-d'œuvre. Cette explication me suffit. J'espère qu'elle gagnera sa cause dans le monde que la vérité simple intéresse.

La grande mer s'étend à perte de vue — plus loin que la pensée! — paisible, berçant sa proie et jouant avec elle. La barque roule sans but. Ils sont vingt, peut-être trente dedans — hâves, brûlés, les entrailles tordues par la faim et la soif — squelettes de peau. Quelques-uns sont morts, d'autres agonisent. La folie s'imprime lugubrement sur le front du reste. Femmes, enfants, vieillards, se lamentent. Ils vont tirer au sort pour savoir qui nourrira ses frères! Le flot passe et murmure sa chanson indifférente. Le cœur se serre devant l'infini de la mer, couverte au loin des ombres du ciel; il souffre de cette misère, de ce néant de l'homme. Quel absolu désespoir dans ces visages dont le peintre a si bien rendu l'uniformité maladive! Et quel beau mouvement d'action dans ces lignes qui convergent toutes vers le centre où se débat une vie — une vie, hélas!...

Cette peinture est d'une beauté souveraine.

L'*Amende honorable* produit une impression violente. Je vois une grandeur d'accord dans le drame entre les personnages et le lieu où ils agissent dont l'austérité bouleverse. C'est puissant et mystérieux de coloration. Il faut admirer là un superbe ensemble, dramatisé par ce profond esprit qui dompte le drame humain.

Le *Boissy d'Anglas* est une merveilleuse esquisse. Ce mouvement, cette vie, ce sentiment inouï du tumulte des passions et des corps est un prodige de révélation. Il y a l'énergie et le pathétique de l'ébauche faite sur place dans la fièvre du terrible événement qui la sollicite. Cette foule parle, gronde et fait rugir magnifiquement sa grande âme criminelle.

J'ai revu avec attendrissement *Le Tasse dans sa prison*. Quelle douce et mélancolique page ! Les fous ont le rire cruel des malheurs qui nous raillent. La construction du tableau pèche par quelques sécheresses dans le modelé. Delacroix modifiera plus tard cette manière. *Les Convulsionnaires de Tanger* en sont un exemple L'accent ne s'est point modifié, mais le travail a gagné en force, en vérité naturelle.

Plus belle encore — et cette fois admirable de puissance — sourit, rayonne dans la pure enveloppe de sa lumière, *la Marine des côtes d'Afrique*. Le paysage est délicieux ; la mer étincelle ; le ciel s'emplit de brises fraîches. Et le petit village blanc sur les rochers !... Que cela est simple, grand ! Quelle douceur, quel style harmonieux ! L'âme est transportée devant un tel spectacle.

Je voudrais insister un peu sur ces cinq dernières toiles. J'en vois une charmante : *Le Tasse*, Finesse, force, bizarrerie expressive, vie, mouvement, sont en elle — par le dessin savant et vigoureux — par la couleur. Devant *l'Amende honorable* je demeure confondu d'une telle puissance d'ensemble dans les motifs divers de la lumière tombant des vitraux, jaillissant des portes, partout glissant avec une intensité de vie extraordinaire ; dans les groupes si dramatiques, les murs de fond, le parquet gris, la voûte de l'église, les ornements, l'architecture générale — enfin, toute cette force pénétrante et diverse. Peut-on penser sans indignation qu'un homme créateur de pareilles toiles ait eu à combattre, à l'heure de cette magnifique gestation — une meute coalisée d'adversaires farouches et grossiers ! Cela ferait douter vraiment non pas de la sagesse, mais de la loyauté humaine.

L'Orient de Delacroix me ravit d'une manière spéciale. Lui, l'homme tourmenté, nerveux, le voila entré dans le calme, le grand soleil, la ligne pompeuse et noble — élément doux et tranquille qui semblait étranger à son esprit. Un flot de sensations vous envahit en regardant *les Convulsionnaires*. Quelle belle unité dans l'effet! Que cela est imposant de fièvre sourde — et quelle grandeur dans la nature associée à ces rages basses de la foule que le poëte déchaîne à travers sa toile avec tant d'énergie. Les croyants rugissent et écument — tordus sur eux-mêmes — derrière l'iman à cheval, calme, la tête à l'ombre du drapeau vert qui la couvre, ainsi qu'un grand palmier solitaire dans cette ville toute blanche. Sur les terrasses sont des curiosités charmantes: petits personnages, touffes de fleurs, tapis. Le soleil luit splendidement — mêlant avec amour ses ombres et ses lumières. Sur le premier plan, voyez les hommes debout et les enfants si naturels et curieux de mouvements. Franchissez la rue, et remarquez l'enfant en burnous noir — et l'homme à son côté, drapé de blanc. Le ciel est pur mieux qu'une eau limpide. Personne n'a fait des ciels bleus comme Delacroix — si bien rayonnants, profonds et doux, si bien vivants — et personne n'y agite comme lui un groupe ailé de nuages. Le mouvement est partout, la vie fermente, l'action déborde — et la nature calme sourit.

Une merveille — et peut-être la plus étonnante création de Delacroix, c'est le *Boissy d'Anglas*. On demeure confondu d'une telle puissance et d'un tel miracle de vision. Cette page est un monument historique. La Révolution passe ici tout entière. L'éloquence de l'âme et du cerveau ne saurait aller plus loin dans l'explication dramatique

d'un grand fait humain. Nous vivons dans ce tonnerre lointain, dans ces larmes, dans ce sang. Un frisson d'épouvante vous saisit tout d'abord. Devant ces lueurs furtives des baïonnettes, des épées, des piques, votre cœur se serre ; une angoisse mortelle vous blesse, aussi On entend le tambour de la cohue qui envahit la salle dans un mouvement de cataracte — les violences de la multitude qui grouille au fond de la salle, sous la petite lueur des croisées. Le premier regard jeté au tableau se heurte sur les trois drapeaux plantés dans le mur, qui flottent sur la tête de Boissy, et dont on ne voit guère que le rouge intense. Sublime début ! Quelle pensée et quelle compréhension d'effet ! Ces trois drapeaux, en lumière, produisent une oppression terrible. De là, l'œil se rejette sur Boissy d'Anglas debout devant son bureau, le chapeau sur la tête, en gilet blanc, regardant la tête livide de son ami présentée au bout d'une pique. Ce qui montre aussitôt d'Anglas, c'est le gilet blanc qui se trouve le point le plus lumineux de la salle — note admirablement heureuse pour l'appel de la pensée. Ensuite, on arrive au groupe dans lequel se débat un homme menacé de mort. Tout le reste évoque l'image d'un océan bouleversé. L'exécution nous montre des audaces, des témérités de Titan. Souvent la ligne se précise, dans cet ensemble tourmenté, et produit une forme superbe. Voyez le petit chapeau à terre, le soldat de dos, le groupe populaire assis, l'homme à la redingote verte, vu de dos, expression vivante d'une époque.

Entre ces œuvres magistrales, mon sentiment va de préférence à la *Marine des côtes d'Afrique*. Je quitte les compositions poétiques pour entrer dans l'élément vaste de la

vie. Oh! cette lumière de la toile est un prodige! L'art ne peut aller plus loin dans sa création. Ici, l'artiste a concentré toutes ses forces — une vie entière d'observation. Son génie est allé jusqu'aux dernières limites du possible. L'âme éprouve, à cette contemplation, une idéale ivresse. Cette grande mer bleue, sans cesse mouvementée par des plans simples de coloration, roule et s'agite bien. Mes lèvres ont soif de son eau limpide.

Hamlet.
LE FOSSOYEUR : Ce crâne était le crâne d'Yorick, le bouffon du roi.
HAMLET : Hélas! pauvre Yorick! (SHAKSPEARE.)

Des deux fossoyeurs, l'un est assis à terre. L'autre, debout dans la fosse, vu à mi-corps, montre le crâne qu'il tient au bout du poing, — formidable gantelet à briser la raison du plus fort. Hamlet s'arrête, le corps fléchissant, sous le double poids de ses douleurs et de la rencontre funèbre. A ses côtés se tient Horatio. Ils sont au revers d'un talus; au loin se dessine la plaine; sur leurs têtes roule un ciel chagrin. Hamlet est revêtu d'un manteau sombre; la main droite le retient en le soulevant sur la poitrine; la gauche retombe négligemment. Il est coiffé d'une toque noire — noir est son maillot de soie : visible vêtement de deuil! A sa toque frémit une plume brisée — comme une branche de cyprès..... Quelle douce expression féminine!... N'a-t-il pas, comme la femme, même indécision et mêmes crises nerveuses! En ce moment, son âme est toute tendresse pour Yorick..... Yorick qui le berçait enfant; Yorick dont il partage la destinée et qu'une même philosophie rapproche : n'est-il pas le bouffon de la cour! Triste bouffon dont la raillerie fait pleurer.....

En vivant par mon souvenir personnel dans la pensée de Shakspeare, je vois un Hamlet dont l'image diffère. Il est grand, un peu obèse ; ses yeux bleus s'éclairent d'une lumière douce par moments irritée. Ses cheveux blonds sont pâles — ses lèvres aussi ; son front est calme. Il a la peau mate et très blanche. Blond et pâle... — un souci pétri dans la neige. Le moindre effort l'oppresse. Son irrésolution se précise par la lymphe de sa chair. Mais, ainsi créé, il n'oublie rien, garde une redoutable sensibilité — et marche au but d'un pas sûr, quoique inégal. Horatio, comme lui jeune, a la brusque pétulance d'un sang plus viril.

L'Hamlet réel n'est point celui-ci, Hamlet idéal et moins curieux assurément. Je ne reconnais pas davantage Horatio dans cet homme mûr. Dieu me garde de contrôler la pensée du maître! quand cette pensée — en dehors du sens inspirateur qui la guide, est forte et durable. Rien de charmant comme le bel Hamlet qu'il nous montre debout, calme, dévorant ses pleurs, beau comme le génie de la méditation. Bas-relief où Platon et Phidias auraient travaillé de concert. Malgré cela, je me surprends à désirer — quoi?... je ne sais. Je me tourmente... La belle couleur du maître m'offense cette fois. Le gilet rouge du fossoyeur m'irrite. Enfin, ma tristesse est offusquée de ce déploiement de rayons. Shakspeare me voile Delacroix avec les grandes brumes de sa mélancolie si sauvage. Et le dirai-je?... j'aime ces brumes, qui me cachent pourtant les plus belles couleurs du *rêve*.

Le même caractère d'interprétation et le même chagrin pourraient s'appliquer à *Démosthènes déclamant au bord de*

la mer. Je voudrais reproduit dans cette page l'effet simple de son éloquence. Je voudrais le voir dans sa vie âpre, sa vie d'exil, qui dura dix ans — dix ans de tortures de langue et de cerveau. Le ton de la couleur manque de rudesse — que l'on me pardonne cette hérésie. Je m'attaque encore à une œuvre adorable, prise en dehors de tout souvenir. Je ne veux du reste que le jugement de Delacroix pour ma défense. Il comprendra mes scrupules, et m'absoudra.

Démosthènes s'avance dans les flots. Il a laissé plus loin ses sandales. Derrière lui se dressent les rochers de son désert; par devant, la vaste mer verte roule, mugit, s'enfle et vient se briser à ses pieds en écume d'argent. Démosthènes est en robe rouge, nu-tête, un manteau blanc roulé autour du corps. Il parle; le flot l'attire et couvre sa voix; mieux que lui, il improvise sur la fragilité humaine!... « O Démosthènes! dit-il, à quoi servent tes cailloux!... Moi, j'ai des perles dans ma bouche — et l'homme ne s'en sert que pour se haïr! »

Qui fera comprendre comme Delacroix la grande voix de l'Océan! Il est le poëte des philosophies et des crises de la nature!

COROT

> Toute la nature s'épanouissait dans son âme comme dans une lumière céleste.

La Danse des Nymphes. — L'aube vient de sourire; la rosée pleure sur les champs encore engourdis par le sommeil

de la nuit. L'herbe mouillée étincelle. Traversons ce beau tapis de verdure, et allons voir les nymphes pudiques improviser leur ronde matinale. Sur un doux rhythme, elles s'agitent près des arbres au feuillage léger, si gracieuses dans leurs parures claires comme un premier rayon de jour. Contre les arbres, une rivière limpide coule lentement, baignant à l'horizon les pieds de ce château qui rayonne dans le lointain, et ces collines charmantes évanouies dans la lumière. Le ciel irisé se baigne d'air pur et frissonne avec le saisissement tendre d'une peau de femme.

Un Paysage. — Oui, un paysage — rien de plus. La belle nature rêveuse et reposée. Un paysage! Cela dit tout pour l'imagination qui puise sa force dans le sentiment. O poëtes! voyez ce paysage et écoutez le chant de votre âme ravie. Que faut-il encore à la pensée pour son profond voyage dans l'infini!... Ne suffit-il pas souvent d'une tige d'herbe, d'une chétive fleur, d'une branche dépouillée de ses feuilles, d'un ruisseau contrarié dans sa route?... L'infiniment petit n'est-il pas le trésor du penseur accablé par l'insondable grand? L'immense est souvent tout entier dans un rayon que la prunelle peut absorber. Le monde peut tenir dans la main, atome grêle à peine visible. Dépouillez ici le vieil homme... La vie trahit au loin! La nature vous ouvre ses bras aimants. La nuit viendra dans quelques heures; la lumière prend une teinte triste et mélancolique; elle éclaire le paysage avec un air de lassitude qui ne manque ni de douceur ni de tendresse. Un groupe d'arbres s'élève sur le premier plan — espacés, clairs. L'eau luit bleue, close dans un pli du terrain gris. L'horizon se soulève lentement sur le ciel pâle.

Le Crépuscule. — Derrière la colline adossée en pente contre le ciel qu'illumine un reflet d'or, le soleil vient de descendre. Tout à l'heure, il se baignait et se mirait avec de prodigieux sourires dans l'eau allumée — l'eau de la mare, miroir profond enchâssé entre les rives sombres. A cette heure, le ciel seul y reflète sa mourante splendeur, traçant une ligne lumineuse que heurte l'ombre reflétée de la colline. Ici, des herbes s'agitent au premier souffle du soir, — des arbres feuillus, au tronc lisse, frémissent. L'herbe frissonne, tiède encore de la chaleur du jour. Une petite barque vague dans l'eau, tirée vers la rive par un pêcheur, tandis que son compagnon monte à lui le filet qui vient de servir à la pêche.

La Danse des Nymphes est une idéale création. En la regardant, un souvenir palpite en moi — souvenir poétique dans ce doux ton. Obstinément ma lèvre s'applique à épeler des strophes dont la pureté m'a frappé. Ils rendent mon rêve plus complet. Devant ce site, je veux vous les dire, et rendre hommage au cher poëte Barbey d'Aurevilly, qui les a chantés dans une heure d'ineffable grâce !

LES NÉNUPHARS

Nénuphars blancs, ô lis des eaux limpides,
Neige montant du fond de leur azur,
Qui, sommeillant sur vos tiges humides,
Avez besoin, pour dormir, d'un lit pur ;

Fleurs de pudeur, oui, vous êtes trop fières
Pour vous laisser cueillir... et vivre après.
Nénuphars blancs, dormez sur vos rivières !
 Je ne vous cueillerai jamais !

II

Nénuphars blancs, ô fleurs des eaux rêveuses,
Si vous rêvez, à quoi donc rêvez-vous ?...
Car pour rêver il faut être amoureuses,
Il faut avoir le cœur pris... ou jaloux ;
Mais vous, ô fleurs que l'eau baigne et protége,
Pour vous, rêver, c'est aspirer le frais !
Nénuphars blancs, dormez dans votre neige !
 Je ne vous cueillerai jamais !

III

Nénuphars blancs, fleurs des eaux engourdies,
Dont la blancheur fait froid aux cœurs ardents,
Qui vous plongez dans vos eaux détiédies,
Quand le soleil y luit, Nénuphars blancs !
Restez cachés aux anses des rivières,
Dans les brouillards, sous les saules épais...
Des fleurs de Dieu vous êtes les dernières !
 Je ne vous cueillerai jamais !

O beau pays arrosé d'eau limpide, où doivent briller, aussi, les nénuphars blancs, comment exprimer ta pureté ? C'est le mystère dans la lumière, l'éclat dans la pudeur. Il passionne et repose ; il rafraîchit la pensée. Et les petites

nymphes demi-vêtues, comme elles dansent chastement !
Voilà la profonde nature, enveloppée de douceur, de force,
et dont l'effet s'exprime tout entier par une rayonnante
poésie intime.

Le Paysage est dans un caractère absolument différent
que j'ai essayé d'expliquer. Il domine encore par une vibration particulière de lumière et de lignes. L'eau est
charmante; les terrains s'asseyent avec une force souveraine. Les arbres ont une belle forme. Ceux de gauche,
dans le lointain, frêles rameaux, tremblent sur l'horizon.
Le ciel respire. Une âme mélancolique a aimé là !...

Le Crépuscule offre un effet puissant et majestueux. Vous
êtes sous le charme. Vous savourez cette moiteur de l'atmosphère, ce grand calme, cette plénitude élevée qui jaillit des moindres objets. Que les arbres sont beaux et bien
à l'ombre — les terrains — et la colline de fond, si détaillée
dans le sentiment large de l'ensemble ! — La barque, les
petits personnages, l'eau et le ciel racontent tout un
poëme.

De telles analyses deviennent impossibles, d'ailleurs. Comment expliquer les détails dans la perfection amoureuse du
tout. Ces trois œuvres sont admirables au même degré. Le
génie suave de Corot les a caressées avec un amour qui les
rend parfaites. Cet art me charme à un degré voisin du
fanatisme. Il est si profond, si délicat ! il vibre si bien sous
l'émotion qui le dirige ! Avec quelle piété religieuse il se
complaît dans son travail scrupuleux ! Quelle ampleur !
Quelle fermeté ! Quel parfum de nature, d'élégance et de
sévérité ! Que son choix est savant ! — Que sa nature est
lumineuse ! Comme elle vit d'une sève passionnée, quoique

5.

tranquille! Quel calme même dans ses maladives langueurs! Quelle tendresse dans l'accent! Quelle bonté dans le sourire de l'œuvre! Corot, c'est la lumière, l'air, la vie spacieuse; Corot, c'est la pureté, la douceur; Corot, c'est aussi la vision puissante qui magnétise l'âme; Corot, c'est la grande ampleur associée à tout ce qui lui donne une perfection irréprochable. Il est un maître absolu, et sa science n'a d'égale que son génie intuitif. La liberté, l'aisance, autant que la certitude de sa manière, donnent l'idée d'une possession de force qui se jouera des obstacles. Son style lui conquiert une personnalité merveilleuse. Il est ferme, résolu, très large — et toujours gracieux, et même précieux quand il lui plaît. Il a une immense souplesse, une vivacité pleine d'intérêt. Les moyens les plus simples lui conviennent pour produire de multiples résultats. Sa grandeur ne s'altère pas. Corot est un fervent de l'art; il habite les solitudes du beau. — J'adore son âme!

BARYE

> Tu prononces sans émotion un nom bien grand.
>
> (*Iphigénie.* — GOETHE.)

Un souffle antique est dans son œuvre, — ce souffle primitif qui donnait à l'art une si majestueuse expression. C'est la naïveté du moyen âge qui se combine avec le sens le plus parfait des grandes visions. La science s'effaçant en raison même du résultat de nature poussé à ses ex-

trêmes limites ; le large caractère qui résonne à l'œil dans une virilité d'action imposante, par le lien ferme des masses se reliant au moyen de détails concis ; l'allure libre et généreuse ; la couleur simple dans le sentiment exact de l'objet représenté, et toujours représenté sous une forme qui dédaigne la recherche et se plaît aux lignes fortes ; la forme qui cherche la vérité plus que l'effet, ce grêle segment de la circonférence intellectuelle — car la vérite renferme tout. Elle est touchante et admirable, la vérité ainsi dite. Le vulgaire, dont tout frisson d'âme est une loi approbative, la comprend par l'émotion qu'elle lui donne ; l'homme d'art y trouve le dernier argument de l'étude ; les ignorants n'y voient rien et accusent le génie qui les laisse à la porte de son cerveau.

Cette personnalité si auguste, la première en sculpture et peut-être la plus significative depuis le Marseillais Puget, qui réunit les forces complètes de deux arts, me frappe à l'excès par le milieu où elle s'exerce, — milieu si en dehors de notre éducation et presque de nos goûts dénaturés. Le beau n'est point de ce royaume ; nous le tenons dans une sainte horreur. Notre idéal n'eut jamais d'ailes. Les grands traits n'enrichirent pas Corneille. La clarté froide de notre cerveau nous priva toujours des mirages. Nous ne souffrons même la nature que décemment atiffée, prête au sourire des officielles présentations.

Mais quittons ce monde pour parler de l'audacieux, de l'homme étrange qui en a fait, malgré tout, sa demeure : Hercule troublé à qui l'on voudrait ôter de force sa peau de lion pour le vêtir d'une jaquette couleur du temps.

En sculpture, il occupe une place qui défie toute atteinte.

C'est un merveilleux groupe de qualités : force, grandeur, élégance, rare goût, imagination, caprice; la plus spirituelle finesse. Et l'action! quelle mesure vigoureuse! Il joue avec les phénomènes anatomiques ; il pénètre la nature et lui arrache son secret de virtualité. Nos pauvres imaginations modernes, si tourmentées, ne peuvent se soutenir un instant devant le calme chaleureux et énergique de sa manière. Quand sa main tient un morceau de marbre, on peut dire que c'est un sceptre.

Il y a quelques jours, je faisais ma bienheureuse visite aux galeries assyriennes, ninivites et grecques du Louvre. En regardant les beaux bas-reliefs assyriens : *les Chariots et les lions*, *le Troupeau de bœufs*, *le Troupeau de moutons et de chèvres en marche*, je pensais au maître moderne qui m'a fait comprendre leur perfection par l'initiation première de ses belles facultés.

En peinture, c'est encore ce même souffle, dans un jet superbe d'ardeur. Considérant l'une après l'autre ses aquarelles qui sont autant d'œuvres complètes, je pense aux peintures détruites de la vieille Grèce, et je me flatte d'en retrouver ici le germe épuré : dans la ligne savante, la couleur décisive, dans le modelé somptueux.

La nature animale a ses grandes faveurs contemplatives. Son esprit se plaît à en rendre les drames bizarres, les belles convulsions plastiques. C'est là d'ailleurs le vrai terrain d'un analyste qui dédaigne l'homme et se précipite à travers des éléments nouveaux et plus sains. L'art est abâtardi ; revenons aux sources premières, nous y trouverons la vigueur native.

Sa création rugit, siffle et gronde. O sublime ménage-

rie! Venez la parcourir avec moi, et gardez au fond de votre âme sa mâle épouvante.

Lion à demi endormi. — Les pattes repliées sous le mufle, il va dormir; sur le terrain, fauve comme lui, glisse une lumière violente; le ciel pense.

Serpent enlaçant un léopard. — Sur une pente escarpée de roches, deux arbres se dressent avec des ondulations vipérines. Un serpent veillait entre les branches; il s'est laissé tomber d'un bond sur le léopard, qu'il a saisi au milieu du ventre; et maintenant, laissant rouler le reste de son corps avec une sourde lenteur — chaîne de marbre du prisonnier rugissant qui se débat sur le flanc pour lui échapper, il relève la tête avec un mouvement de cygne et cherche à le mordre aux yeux. Cette lutte donne le frisson; il y a du venin dans tout le paysage. Le serpent est grandiose: on dirait un tronc égaré de l'arbre sous lequel le léopard joue.

Tigre étendu sur le dos. — Contre une roche, l'animal est couché sur le flanc, toute une moitié du corps retournée — effet charmant et juste. Le soleil l'éclaire. L'animal bâille, lève sa patte droite et joue avec l'ombre qui s'applique sur la roche suivant ses mouvements. Formidable plaisanterie! Qui voudrait faire sa partie d'esprit avec un tel joûteur? Barye a le grand secret de ces effroyables jeux des monstres, où le corps se contourne plus flexible qu'une gomme brûlante.

Tigre couché. — Le solitaire rouge rêve à cette heure étouffante, les pattes croisées en V, dans une contorsion qui donne encore plus de puissance à l'effet. Sa tête écoute et regarde — sphinx vivant qui a un rugissement pour sou-

— 58 —

rire. Je ne voudrais pas être à dix pas de son bâillement. On a surpris la bête dans l'intimité de sa vie sauvage.

Tigre prêt à bondir. — Il se traîne sur l'herbe, dans un rayon de soleil, la queue roidie, comme à la recherche d'un bruit friand. Son ombre le devance; il ondule plutôt qu'il ne marche vers le ravin mystérieux que la lumière éclaire au loin. Des montagnes lui font un repaire sûr.

Ours terrassant un taureau. — L'ours d'un coup de patte lui a brisé le crâne; maintenant il lui déchire le poitrail. La croupe du taureau est encore droite, mais la tête, pressée par le poids de l'ours, s'appuie sur le sol. Le paysage, sombre, violent, sanguin, est de toute beauté.

Un lion. — Il passe sur un fond de terrain clair. C'est bien lui, le roi! Avec une sorte d'austérité, il marche droit à son antre.

Lion dans le désert. — Celui-ci, la queue basse, la tête penchée, s'avance sur un plateau roux qu'éclaire le soleil couchant. Il s'avance, le fauve promeneur, las, vieilli, irascible, le ventre creux, la narine contractée, rugissant l'ennui comme un roi sans trône. Dans sa belle ligne découpée sur le ciel sanglant, on le prendrait pour un nuage qui porte la tempête.

Lion couché (1). — Les pattes s'allongent dans un mouvement uniforme; l'animal fixe l'horizon avec le regard des soleils! Il dresse sa belle tête fière et pensive. Il rêve aussi..... A quoi rêvent les lions, ces nostalgiques amants des déserts sablonneux?... Beau problème poétique.

Dirai-je la tournure, l'accent sobre de ce petit tableau si

(1) Celui-ci est peint à l'huile.

naïvement peint — pétri pour ainsi dire avec le pouce, car on y remarque des habitudes sculpturales. Il semble voir Michel-Ange s'exerçant à peindre une pipe. Mais voyez quel ton juste, quelle franchise dans la tête, dans la croupe. Il me fait trouver bien brillants, et un peu loin du vrai, le lion et le tigre de Delacroix placés à côté.

Après cette étude rapide, accumulez vos impressions diverses pour en former un tout. Le maître vous apparaîtra réellement comme il doit être vu et comme nous avons essayé de vous le montrer. Quelle variété d'émotions devant ces divers cadres! Les animaux dorment, pensent, s'agitent, avec la même existence puissante; et le paysage vit aussi dans l'accord du mal ou du bien qu'il recèle. Chaque passion trouve un cadre différent, une couleur toujours juste. L'intimité de la nature avec ses hôtes est prodigieuse. A première vue, et sans l'être animé, on pourrait dire qui l'habitera. Quelle solitude il sait créer autour de la bête malfaisante! Comme il effraye vos yeux — et comme son drame si simple se grave en vous! La musculature de son mouvement étonne.

Barye est une des plus illustres figures de notre temps. Il y a de l'athlète dans ce penseur!

COURBET

Nature, tu es ma divinité!
(SHAKSPEARE.)

Comme Barye, comme tous les maîtres qui procèdent directement et sans intermédiaire de l'observation natu-

relle, Courbet peut être expliqué. La tradition n'a aucune prise sur eux ; l'école ne leur apprend aucune de ses formules bonnes ou mauvaises. Leur volonté lutte seule, d'abord tâtonnante, puisant sa force dans son courage d'action individuelle, avec la foi en son libre jugement ; — plus tard, ferme dans sa mesure d'idée, créant son style imprévu ; enfin, dégagée des premières entraves par l'expérience qui définit l'allure durable, et par la raison qui analyse. Leur esprit a trouvé sa véritable lumière : il s'est assoupli par la démonstration, il lutte avec une certitude fière de tendance, n'approuvant ni ne dédaignant les indications du passé comme source inspiratrice — tout entier à sa flamme. Ce sont les lutteurs de l'art. Parmi eux il se trouve quelques privilégiés de l'idée, hommes d'élan et de séve nouvelle, qui ne croient jamais au dernier mot créateur dont parlent les prophètes-critiques, et prétendent dire à l'avenir une parole sincère qui restera.

L'individualité n'a pas d'autre marche. Elle parcourt fatalement ces différentes étapes. Pour d'autres natures, l'enseignement est à jamais tout. Paresseuses vis-à-vis de la création — ou infertiles — résumant pour ainsi dire l'amour vague de la foule qui admire et reconnaît indifféremment tout effort sans vouloir s'y associer d'une manière active, elles ne sont qu'une tradition d'idées, d'habiles commentatrices qui n'ont ni le courage ni l'éloquence nécessaires pour parler elles-mêmes.

Dans ce sentiment infécond et respecté, je range certains hommes d'école. L'histoire de l'art leur doit à peine une mention ; jamais, quoi qu'on en dise, un salut cordial. Ils ne peuvent être une gloire aujourd'hui ; malgré qu'on fasse

au nom de leur réputation usurpée — ils ne seront plus tard qu'un oubli — car l'avenir, dans son admirable bon sens, ne dégage de la masse confuse des idées et des figures, soit artistiques, soit historiques, que la personnalité guerroyante.

Voici bientôt un an qu'il me fut offert la gloire difficile de parler de M. Courbet. Je l'admire : mon travail le témoignait hautement. Je ne sais si mes paroles ont été entendues et comprises comme je le désirais ; j'ignore si la guerre déloyale que lui suscite un certain monde superficiel et distingué est près de sa fin. — Cela ferait trop d'honneur à la raison parisienne (1). Delacroix, Ingres, Corot, Millet, Barye — tous les forts s'il vous plaît, réfléchissez à ce monstrueux dévergondage d'opinion — les meilleurs et les seuls grands, ont souffert comme lui. Avec l'âge seulement leur situation se consolide. Courbet a de nombreux adversaires. De préférence, la banale et radoteuse critique l'a pris pour point de mire, et, sans tenir aucun compte de ses qualités viriles, lui jette à la tête, pour l'étouffer, la montagne de ses menus défauts qu'elle a construite elle-même.

(1) Il existe de par le globe un M. Gustave Merlet — homme de lettres ! — très acharné après le peintre, et qui s'est permis à son endroit, dans une Revue accréditée, quelques phrases de professeur galant dont la lourde complexion égale la mythologique emphase. Il n'y va pas de main-morte, M. Merlet !... Il taille — il rogne — il casse tout, comme une petite femme nerveuse, sans rien comprendre à ces dégâts criminels. Son français est grammatical ; il voit l'art avec des lunettes doubles.

Jovialement elle juge les coups de ce sévère lutteur, et quand par malheur l'un d'eux porte à faux, renfrognant son visage en deuil, elle crie au scandale avec des tristesses de veuve turque.

Nous connaissons ses idées, ses goûts, ses fausses croyances qu'elle reniera plus tard, et nous ne voulons point en faire l'objet d'une observation même satirique. Il ne faut point servir une nourriture substantielle à des estomacs trop délicats. Les défauts du peintre, nous les voyons fort bien. Ils ont l'exacte corpulence de ses qualités. Dans ce tempérament vigoureux tout est en saillie. S'il fait un paysage, sa nature résonne pleine, énergique; les terrains ne sont point creux, les arbres contournent leurs troncs et se projettent dans une épaisseur juste. S'il fait de la chair, elle se développe librement. S'il peint une tête, on prend le nez du doigt, on peut jouer avec le modelé du visage; s'il peint une peau, elle ne couvre pas un corps vide. Ni tricherie, ni subtilité. C'est la nature dans sa plénitude. Ses peintures sont des monuments bien bâtis. On peut y trouver à reprendre des détails faibles d'ornementation, des lourdeurs de profils, quelques attaches pas assez sévères; mais cela se dresse solidement dans sa carrure imposante. Les Romains pratiquaient cette grande loi de travail. N'oublions pas que seules les choses solides ont une durée: les vers gravés dans le bronze de la forme — les marbres — les peintures, que ne saurait ronger la poussière du temps, et qui résistent, vieillies et défigurées, même à l'action des acides rajeunissants.

Hélas! pourquoi faut-il que l'œuvre d'un artiste s'étudie le plus souvent au moyen de l'opinion courante. Dieu

merci! nous la connaissons cette hypocrite opinion. Elle court les rues du matin au soir, fréquente les estaminets, les bas-fonds de petits journaux, les cheminées de salon, où elle affecte une attitude, et les petits boudoirs lavés d'essences, où elle s'élabore à *mezza voce*, dans un nuage de lieux-communs. La sagesse pensive et raisonnée de la discussion devient une chose rare. Dans une ville où toutes les opinions semblent se chanter après le vin muscat sur des airs favoris d'Auber, cet espoir est une idylle au premier chef.

Je revois avec plaisir *la Curée* et *la Biche à la neige*. Quelle belle place ces deux tableaux occupent ici ! Ils sont l'éclat et la force du salon. Je les aime ainsi, dans le voisinage de Delacroix, Corot, Millet; le regard va de l'un à l'autre, également satisfait. Mais quand il s'égare sur les autres peintures environnantes, à part deux ou trois supérieures, il tombe dans une grande affliction. Voilà la mode, voilà le système, la rue Laffitte par son mauvais côté exhibitif. L'art n'habite pas ici. Portez ailleurs vos pas, fanatique amant de la beauté.

La Curée. — Dans la grande forêt, au début d'une allée dont on ne voit que le pied des arbres, au tronc d'un sapin est pendu le chevreuil mort; à droite, deux grands chiens bassets se querellent et s'observent dans leur mouvement tortueux vers l'animal. Un homme en blouse bleue, appuyé du dos contre un arbre, les regarde. Il est dans l'ombre. Plus loin, un petit homme, assis, le poing sur la cuisse, sonne du cor.

La Biche à la neige. — Sur la neige, nappe éblouissante où le soleil se repose engourdi, contre les buissons roux

qui hérissent leurs branches pareilles à des flammes mortes, une petite biche est venue tomber, sur le flanc étendue, les pattes repliées, la tête allongée — si touchante dans sa mort gracieuse! Elle tache de son corps brun l'immaculé paysage. Tout au bout de l'horizon, un chasseur embouche son cor. Les chiens arrivent, lancés à toute gueule. L'horizon blanc monte haut sur le ciel.

La Curée offre une expression de nature très puissante. Les terrains sont incomparablement beaux par l'air, la fraicheur, la résistance des divers plans. Les troncs en lumière, les éclaircies ne laissent rien à désirer. Le petit homme est charmant d'effet. Le chevreuil — la grande partie — est attaqué avec l'ampleur des grands maîtres. Les chiens sont fort bien observés.

Je sais que l'homme dans la lumière, comparé à l'homme dans l'ombre qu'il précède, est trop décisif, comme valeur d'effet, pour le ton exact de la perspective; que les chiens, à leur tour, ne se tiennent pas sur le plan du chevreuil. Ces imperfections, qui sont dans la loi de toute œuvre humaine supérieure, ne m'indisposent point, et j'analyse, comme je le dois, ce magnifique déploiement de nature, cette séve intérieure qui frappe et captive.

Dans *la Biche,* nous trouvons, avec le public, que les chiens lancés ne courent pas et sont balonnés; mais nous remarquons en même temps que leur importance est très accessoire. Alors nous sommes tout entier au charme *idéal* de l'ensemble, à ce blanc rêve si bien exprimé. Nous nous étonnons de cette large manière du travail de la peinture dans la biche; nous admirons les gammes bleues et blondes de la neige, l'opposition énergique des buissons, la grande

étendue, la vérité délicate et rêveuse de cette harmonie qui proclame une âme charmante.

Ces deux peintures sont peut-être les plus saines de tout le salon. M. Courbet n'apporte pas, dans l'ordonnance de ses œuvres, tout le soin désirable. Il n'est point brûlé de cette flamme d'art qui s'attache désespérément et sans relâche à chaque détail. Il y a du laisser-aller négligent et quelque incurie dans la conception de l'ensemble. Mais il est prime-sautier, et sa vaillance hardie fait oublier des paresses regrettables. A l'inverse de Delacroix, qui ne voit plus qu'un ensemble où résonne l'idée, lui se plaît au morceau spécial qui l'éloigne. Du morceau on monte à l'ensemble, au tableau : de là des erreurs et des contradictions d'accord. Il ne se préoccupe pas assez à l'avance de la disposition du tableau. Son premier jet est toujours le supérieur.

De jour en jour il y aura épuration. L'argument serrera sa trame, la parole se fera sévère. L'ardeur belliqueuse doit tourner au profit de la production, qui s'attachera surtout à convaincre sans éclat ni fracas. Et alors, il sera *toujours* le maître, mais un maître admiré et respecté par tous.

MILLET

> C'est un plaisir si grand de le voir, une telle expansion de l'existence de jouir avec lui de la nature...
>
> (*Don Juan*. — BYRON.)

Les Glaneuses. — Elles sont trois — trois misères groupées, s'activant dans le champ du riche. O sauvages gla-

neuses! Avec une avidité poignante et envieuse — hélas!
elles marchent, bêtes à bon Dieu, chassant l'épi rare, tantôt pliées en deux ou debout, envisageant à distance les probabilités de la trouvaille. Depuis le matin, elles parcourent la plaine, liant à mesure leurs épis. Mais le paysan ne jette pas son grain aux oiseaux. Elles marchent craintives. Deux sont baissées et se suivent. L'une tient ses épis sur son genou, qui lui sert de point d'appui; l'autre, sur son dos; la troisième est en avant, debout. Cela remplit l'âme de mélancolie. C'est que le pauvre est toujours triste quand il est vu cherchant son pain. La plaine blonde s'étend au loin. Là-bas sont les moissonneurs; les charrettes s'emplissent — le ciel est triste.

Une douce brume enveloppe cette page où tout s'affirme dans la mesure exacte de l'idée. On dirait l'explication d'une sainte parabole. Les mouvements sont d'une observation excessive. Ainsi, les mains! quelle voracité! La peinture a une force intime du plus surprenant effet. Le paysage est vu par les yeux d'un maître. L'étrangeté de la couleur fait penser....

Paysanne au puits. — Ce puits est dans la cour d'une ferme séparée du chemin par un mur de clôture où s'ouvre une porte. Un jeune fille, en jupon court, vient de retirer son seau du puits. Elle le soulève avec un geste délicat — coquette même avec la nature inanimée, et verse son contenu dans des pots de cuivre. Le temps est doux. Le soleil luit sur cette vie paisible. Contre la porte, là-bas, trois oies fuient, se dodelinant, pareilles à des navires en partance.

Ce tableau est complet. Les Flamands n'ont rien fait de plus amoureusement caressé.

Paysanne apprenant à tricoter à sa petite sœur. — Qu'est-il besoin d'expliquer la scène? Vous la voyez. Les deux enfants causent et travaillent. Bonne page. J'y trouve à reprendre, cette fois, quelques lourdeurs de modelé, une gamme générale un peu rougeaude.

La même critique pourrait s'appliquer à *la Mort et le Bûcheron*. Le tableau, qu'on s'en souvienne, fut repoussé à la dernière Exposition. Acte de barbarie insigne ! Le travail a une exagération de simplicité qui finit à certains endroits par s'amollir, ou donne un empâtement fâcheux. Le caractère est magistral. « Viens à mon secours, Mort ! » s'écrie le vieux bûcheron, qui s'est assis accablé au revers du chemin, près de la forêt. Pourtant, le toit de sa maison, protégé d'arbres, l'appelle avec un sourire heureux... Tout est paix autour de lui. « Vieux bûcheron ! vieux bûcheron ! ne sais-tu point supporter la vie, toi qui apprends ce que deviennent les arbres tombés !... » La Mort arrive : « Que me veux-tu ? — Aide-moi à recharger mon fagot... » Le fagot est lourd ; la Mort ne se dérange que pour rendre des services plus complets. Et, tandis qu'il tremble et bégaye des phrases de pardon, elle le saisit à l'épaule : — « Viens çà, bûcheron ! nous cueillerons ensemble un fagot d'herbes pour ta tombe... »

Elle est terrible, ainsi retournée dans son blanc suaire, un sablier à la main — sa grande faux sur l'épaule, équerre mortelle qui nivelle tout. L'idée de la montrer de dos est une heureuse variante au squelette si connu. Le paysage d'automne est très beau. Regardez le chemin creux, dans

l'ombre... comme il va loin !..... et qu'il monte !..... spirale accablante pour la vieillesse !

La Faneuse est un tableau de la vie champêtre, véritable chef-d'œuvre de lumière et de sentiment.

Le Retour du berger. — Il marche en avant de son troupeau, drapé dans sa limousine, son bâton sur la poitrine. Le chien veille. La plaine brune s'étend au loin. Le ciel est gris. Tout en bas, le rouge soleil descend — roi découronné qui roule dans sa tombe. On ne peut imaginer une impression plus grande. Ce calme, ce mystère des premières ombres, ce caractère sauvage et doux de la nature, ce cercle rouge, œil de sang fixé sur le berger méditatif — toute cette grandeur et ce sentiment agreste vous plongent dans une émotion profonde. Nous ne sommes plus devant un peintre, mais devant la nature. Ainsi notre âme fut saisie par une vision. Cette toile est un admirable chef-d'œuvre. Le caractère en est unique peut-être.

Gardeuse de moutons, tricotant. Marchant derrière son troupeau, de champ en champ, elle est arrivée à la lisière d'un bois sombre. Bientôt, il sera l'heure de rentrer. Le soleil se couche. La petite femme a une robe bleue, un tartan gris, un mouchoir rose autour des cheveux — aux pieds, des sabots. Comme elle est bien à son travail ! avec ce joli détail du sabot tourné pendant la longue méditation..... Les ombres et les lumières s'agencent avec une douceur infinie. Vous vous sentirez ému devant ce charme de la vie familière, réalisé par une main si savante qu'on ne fait que deviner.

La même impulsion simple qui pousse Courbet vers la nature familière entraîne Millet. Il y apporte moins de

spontanéité, de séve aussi — une allure moins libre, tumultueuse et forte. Sa vision ne s'attaque pas violemment et indifféremment à tout objet, dans la soif du résultat compliqué beaucoup plus que du choix. L'un est le guerrier, l'autre le druide. Leurs autels sont les mêmes. Seulement, l'un sait les formules de l'incantation ; il a approfondi le rite de la nature ; il se préoccupe du mystère de son œuvre rustique, de son caractère, de sa parole. S'il l'a choisie, c'est pour lui donner le sentiment de forme oublié de nos jours — et que seule peut-être elle a le droit de revendiquer dans une époque d'effacement. A quoi bon les reconstitutions ? C'est la vie qui palpite devant lui qu'il veut peindre et transmettre aux âges d'avenir. Son sentiment d'art, où l'étude antique s'observe, s'est appliqué à la vie simple qui développe l'action humaine, atteignant souvent la pompe, toujours l'ampleur. Il procède par les grands traits. Je crois ses connaissances très étendues. Il a fait évidemment une étude approfondie des styles divers des écoles. De ce chaos savant — lumineux pour lui — s'est formé ce beau style qui lui est propre et qui donne tant de prix à la moindre de ses ébauches. Ce n'est que peu à peu qu'il en est arrivé là. Ce qui prouve la vigueur de son organisation, c'est l'indépendance actuelle de cette manière si nette, si vivante — résumé d'atomes intellectuels qu'il a pour ainsi dire cristallisés, et qu'il signe du beau diamant de son esprit. Son dessin a une incontestable autorité. Il se montre imposant, réfléchi. Dans ces belles lignes entre la pâte qu'il fait résonner avec l'accent de la plus stricte vérité ; mais à l'aide de quelle main exercée, pittoresque, robuste et pour-

tant gracieuse!..... Sa couleur est à lui, on ne pourrait trouver de correspondance à cette échelle de tons, si bien la sonorité en est individuelle et tranchée : mélodie rustique d'une agreste saveur. Rien de petit, rien de cherché, rarement une faute — des beautés généreuses. Voilà un grand art où la falsification moderne n'entre pour rien. Il est digne de toute notre admiration ; il est un enseignement et une gloire.

Aussi haut que mon cœur, aussi haut que mon jugement ont pu élever les maîtres, je l'ai tenté. La ligne est la même, parce qu'elle réunit toujours d'éminentes facultés — à des degrés différents il est vrai, mais à des degrés supérieurs. Un égal sentiment anime ces âmes fortes : l'amour du vrai, l'amour du bien, l'amour du beau. Le grand respect des maîtres féconde leur esprit ; une intime compréhension les guide et les éclaire. Ils vivent dans la foi, ils luttent au nom de l'idée, comme au nom de la vérité qui la renferme. Ils souffrent de l'ignorance brutale de la foule ; au même but d'avenir tendent leurs aspirations. Dans le jour lumineux des esprits hardis, ils marchent avec une certitude de pas qui est la conscience. Leur vie atteste le perpétuel devoir du juste. Loin de la banalité, loin du faux goût, de la concession vile, loin des marchés profanes du clinquant et du facile, dans un monde pur où le cerveau ne trafique de rien, ils pensent, anachorètes de la vérité. Je suis fier de les honorer. Qui aurait la folie de leur assigner une place? Ils sont, cela suffit. A mesure que ma mémoire me présentait lucidement leurs œuvres, je

les commentais sans parti pris de préférence. Dans une question si générale et si indépendante, je ne pouvais faire entrer la capricieuse formule de mes goûts. En critique, la première raison que l'on puisse donner d'une loyauté véritable, c'est de n'en tenir aucun compte. Je ne désire que la vérité ; je la veux absolue — même aux dépens de mon repos ! — la vérité pour tous. Voilà le salut de l'Art, cette divine caresse terrestre aussi précieuse que la lumière, l'amour ! N'est-elle pas le repos de notre agitation perpétuelle ?...

DIAZ

Il appartenait à l'époque actuelle, si facile aux tentatives, si efféminée dans ses applaudissements, et si tiède dans sa religion d'art, de consacrer au début d'un talent l'affirmation due à l'effort développé, à l'inspiration qu'épure une règle savante, aux facultés les plus soutenues et les mieux coordonnées de l'intelligence.

En un moment où tout obéissait au premier jet de l'idée résumée dans un cadre facile d'étude, il semblait impossible que l'on ne vînt pas à s'égarer. Nombre de cerveaux faiblirent, et pour jamais. A l'heure où la corruption était si grande dans le langage plastique, carnavalesque néologisme démasqué depuis, ce que l'on a consacré d'ébauches est une exorbitante dérision. Malheur à ceux qu'enivraient de trop prématurés triomphes.

C'est ainsi que, s'abandonnant à la bonne loi naturelle des choses flatteuses, ne prenant conseil que de ses goûts pit-

toresques, ému, transporté des caresses que la foule lui prodiguait, M. Diaz a vécu sa vie. Son sourire d'autrefois n'a point vieilli; sa grâce brave le fard; sa belle vision plane toujours dans les régions féeriques. Hélas! pourquoi n'avons-nous à parler que de ses attraits d'enfance! Croirait-on que l'homme n'a point encore parlé?

Avec une imagination si riche et si attrayante, que n'eût-il pas produit sous l'influence de rigides leçons? Il n'a manqué qu'une cellule à ce fou qui courait les champs dans l'ivresse de son caprice, en compagnie des Grâces ses maîtresses vagabondes. Il n'a manqué qu'une épine à ce papillon écervelé, une épine qui le retînt par l'aile, et lui apprît, d'une voix rude, que la vie n'est pas seulement tourbillon et oubli.

C'est un grand magicien de moins. Quel gaspillage d'enchantements! La mesure de cette jeune organisation étant donnée, que ne peut-on attendre d'elle! *Les Dernières Larmes,* agrandies, deviennent un superbe Corrége. Il était l'imagination la plus pure, le sens le plus délicat, tout un mysticisme grec — le paganisme rêvant de Dieu dans les forêts profondes.... un mélange touchant de sensualité et de mystère pudique. Son pinceau improvise une mythologie d'adolescents; la Renaissance est vouée par lui à l'idéal! Poëte de l'Éther, il se berce dans un horizon toujours bleu, peuplé d'étoiles et de soleils. Il fait aimer la vie; il chante la jeunesse avec une profonde effusion; le ciel de ses pensées n'a pas un nuage; et même quand il s'attriste, sous la larme on pénètre le rire qui va venir.

Eternels regrets! Diaz pouvait être un grande peintre, il n'est qu'une précieuse nature. Comme un roi follement

prodigue, il a jeté sur le chemin toutes ses richesses et jusqu'à sa couronne. Quand sonne l'heure fatale des trahisons — car l'art, courtisan hypocrite, trahit un jour tout maître faible — il se trouve seul, impuissant, dépossédé. Le combat n'est plus possible. Pauvre roi, tu t'agites sans armes dans les plis ennemis de ton manteau de pourpre !

N'est-il pas douloureux de voir cette alliance d'une belle âme et d'un esprit imparfait ? Lui-même, comme il doit le déplorer ! Ne souffre-t-il pas du mal étouffant des volontés vaincues se heurtant contre des obstacles mortels — par défaut de tactique : car la science n'est autre chose que la tactique des inspirations ? Ses courageuses tentatives le prouvent. Voyez lorsqu'il cherche à agrandir la mesure limitée de sa manière, partout la défection se fait : dans sa couleur qui se transpose et devient décorative, dans le dessin pauvre et vide du modelé qui n'existe plus et s'aplatit en surfaces.

Le paysage lui doit des pages qui resteront. Son impression exacte de nature en fait tous les frais. Le paysage, on e sait, n'exigea jamais un bien grand déploiement de forces savantes ; je parle surtout de celui qui se pratique comme élément spécial de talent. De nos jours, de formidables ignorants bien doués en sont la gloire, et il acquiert une importance particulière que nous discuterons. Diaz lui donne une virilité, un sentiment exceptionnels — sentiment de nature où deux forces se lient : sa qualité de peintre d'abord, et sa qualité d'expression appliquée aux aspects vrais que son œil embrassse si bien. C'est le côté supérieur de son talent. Non point que je veuille amoindrir la portée de l'œuvre fantaisiste dont je suis très épris. Cette production a sa beauté vive, son caractère bien tranché ; mais

elle est moins souveraine ; le ton ne possède ni la même énergie ni la même puissance. Dans le paysage, il est maître. Dans le tableau de genre, je ne vois qu'un homme ému qui trace à la hâte ses plus délicieux souvenirs, qui crée ses tableaux aussi vite que la pensée les lui soumet. Alors, invariablement cette réflexion vient devant chaque petite toile : où donc est l'autre qui la complète et lui assure une vie définitive ?...

Ces lignes me donnent un grand remords. Il me semble que je viens d'égorger ma plus chère illusion. J'aime tant Diaz ! On le chérit avec le goût sensuel qui s'attache aux fleurs. C'est un rayon de soleil dans la brume prosaïque qui fait le fond de notre vie, et sur laquelle sa main brode de séduisantes arabesques. Il a exposé différentes toiles, toutes charmantes, entre autres *Le Braconnier*, *Nymphe désarmant l'Amour*, *Les Présents d'Amour*, *Les Dernières Larmes*, *Jeunes gens consultant des Bohémiens*.

Mais ces *dernières larmes* — parlons encore de Diaz ! — ces *dernières larmes*.... qu'elles sont limpides et belles à voir tomber ! Une jeune femme, debout, pleure, les mains sur le visage. Elle pleure ! non point comme une femme, mais aussi naïvement qu'un enfant. Sa blanche poitrine se soulève et palpite brisée de sanglots. L'écho répète ses plaintes plus douces que des soupirs de flûte, et pourtant si désolées ! O charmante mignonne, pour qui ces pures larmes ? Quelle est votre affliction ? Ne peut-on la partager ? Jeune mère, vous pleurez cet enfant que je vois étendu sur l'herbe, enlacé de guirlandes roses, si charmant à voir dans ce suaire de printemps, mort et comme endormi dans un sourire — plus blond qu'une étoile ! Est-ce l'enfant de votre amour, pauvre ange ? — « C'est l'amour même »,

répond-elle ; et ses sanglots redoublent. « Comme un frère je l'aimais ; par dépit ou bouderie, par cruauté ou orgueil, il s'est laissé mourir ainsi, regardant toujours le ciel dans cette herbe qu'il préférait au duvet le plus moelleux. En vain je le pressais sur mon cœur, en vain je brûlais ses lèvres de mes baisers : son cœur ne battait plus, et son œil pâle plongeait dans mes yeux plus froid qu'une source. »

Elle pleure ! elle pleure ! sa robe tombe... L'amour ne verra plus les trésors de sa beauté. Tout s'attriste autour d'elle. La nature s'efface mélancolique. Le soleil va tomber derrière l'horizon, dans la nuit de sa douleur — O bel amour, éveille-toi, nous périssons !

TASSAËRT

Le sentiment de Greuze, avec une émotion plus appuyée et une meilleure franchise de nature. Esprit fin et doux — joie rêveuse et tendre. Il a l'âme la plus expansive — une souffrance pleine de charme et de mystère. Son imagination se plaît aux pâleurs de l'aube, aux roses blancheurs, aux mélodies lunaires — à ces jours blonds et rayonnants du rêve demi-tranquille, demi-chagrin, aussi près du sourire que des pleurs, qui semble être sa vie propre — car sa peinture, ainsi répétée dans ce ton d'harmonie vaporeuse, sans troubles et sans autres amertumes que la pitié et le respect des souffrances — semble être l'histoire de sa vie morale. Son art n'emprunte rien au tumulte des sens ou des passions ; il ne s'attaque pas aux sèves mères du drame ou de la fantaisie. C'est une

, paix gracieuse, dont le trouble — même cruel — conserve encore une noblesse charmante. Il a la pudeur des larmes. L'histoire qu'il raconte ne grimace jamais. De cette réserve naît une sensation encore plus profonde. Vous croyez entendre un enfant racontant une triste histoire — sans la commenter, avec ses gestes timides. Telles sont les heures funèbres. Dans la fantaisie, il apparaît sémillant comme un lutin, frais comme les rosées. Ce sont alors des caprices d'une ingéniosité piquante qui me rappellent Dadd — Dadd le peintre anglais, dont les caprices sur *Le Songe d'une nuit d'été* ont des souffles gais de Shakspeare et de Weber. Tassaërt trouve sur sa palette des effets d'une verve extrême; des transparences, des profondeurs bleues dans lesquelles l'esprit se plonge curieusement — des lueurs d'opale qui ravissent. Voyez *La Tentation de saint Antoine — Le Suicide du Violoniste — La Mauvaise nouvelle — La Maison déserte* — et saluez du cœur et des yeux le sentimental, le gracieux artiste. Diderot l'aimerait; Sterne en eût fait ses délices.

Dans *La Tentation de saint Antoine*, vous éprouverez un ravissement, qui vous fera souvenir de *La Dame du Lac* de Walter Scott. Son *Jésus* est l'erreur d'un esprit qui se forme et n'est point propre encore aux grands sujets.

Dans *La Maison déserte*... Pauvres enfants! dans la neige — rougis par le froid, tremblants, ils attendent... Hélas! qui?... la maison est déserte! la mort à tout dévalisé sans doute... Ils attendent... Deux sont bien petits; la sœur aînée appuie sa tête contre la porte pour écouter. Dans ce mouvement, elle est adorable. Je vous signale la tête comme un chef-d'œuvre de coloris et de pureté. Les yeux supplient et pensent innocemment.

Pauvres enfants! ils sont bien à plaindre... Les pleurs viennent aux yeux en les regardant. Je bénis doublement cette émotion — pour sa sincérité — pour son art.

FLANDRIN

M. Flandrin a exposé un profil, d'après lui. On s'est beaucoup extasié sur cette étude dans les termes d'une pompe un peu brillante. C'est en effet le meilleur portrait du salon, qui n'en compte guère. Il est d'un bon dessinateur, bien peu d'un peintre — et assurément point d'un maître. M. Flandrin me paraît beaucoup trop insister sur cette vieille production qui n'atteint pas à la hauteur des dernières comme nature. C'est un art qu'on pourrait appeler sans trop d'aigreur pénible et fictif. Il manque de vérité, de justesse; il n'est point vu avec des yeux bien ouverts. La nature n'est jamais irrésolue, la chair n'a pas cette mélodie de la soie dans le modelé — elle veut une résonnance nette, et se colore de mille nuances. Dans ce profil, le modelé ne pèche par aucun détail; il est savant jusqu'à la fatigue, — mais il s'enveloppe d'un tissu dont l'égalité de ton choque par l'absence de vie — et qui ne donne en aucun endroit la pénétration du sang. Les lumières sont impuissantes comme vigueur — sur l'oreille et les cheveux, notamment. Quant à la facture générale, je la trouve de tout point répréhensible — appliquant à chaque partie du portrait — aux cheveux, aux chairs, aux vêtements — le même principe. Il y a loin de là au ton libre et mâle des œuvres.

Le portrait de M. G. B. est un travail de patience. Il est

bien dessiné, les modelés ne s'écartent pas de leur plan ; il y a même l'idée d'un petit geste. L'ensemble de la peinture séduit par un grand aspect de propreté, d'élégance bourgeoise. Le fond, distingué de nuance, satisfait les yeux qui ne veulent rien deviner d'une forme ; mais cela est froid, terne, pénible. L'art n'y joue qu'un rôle d'observateur patient — sans vaillance. L'âme du peintre s'est endormie devant son modèle. Rien ne l'a frappée : ni l'accent de l'homme, ni la lumière qui le mettait en relief. Il n'a qu'un ton banal et systématique.

Il faut considérer ces peintures comme d'excellents dessins, faits avec goût, déduits avec prudence — poussés aussi loin que possible, beaucoup plus pour aider l'effort d'une éducation artistique, que pour établir la supériorité d'un nom. Au reste, ils sont d'un bon enseignement, et pour cette considération méritent de sincères éloges. Au milieu du fatras peint moderne, il est agréable de reposer ses yeux sur des études sérieuses ; il est touchant de voir une volonté et une conscience à l'œuvre !

BONINGTON

Il est mort très jeune — presque enfant ; il a pour ainsi dire donné le premier mot et le premier exemple de la période romantique, il mérite donc beaucoup. En considérant les résultats de l'œuvre au point discutable d'une autorité d'art, je ne dirai pas présente, mais future, on est frappé des éléments divers très accusés, très solides, qui s'y rencontrent. Le petit *François Ier chez la duchesse d'Étampes* qui est au Louvre et que nous connaissons tous,

pourra indiquer le sentiment de cet esprit si bien venu et faire pressentir les progrès que cette manière comportait, assainie par un bon travail de naturalisme, perpétuée par de mûres études. Quelle grâce déjà, quel vif entrain preste et ferme, sans recherche de petits effets, avec un pittoresque d'allure rieur qui plaît toujours. Et maintenant, quittant le Louvre, revenez au salon devant cette fine aquarelle, *le Page*, où tant de charme s'unit à une si précise grâce d'exécution. Voici *Anne Page et Slender*, des *Joyeuses Commères de Windsor* — peinture charmante.

ANNE : Je ne puis entrer sans votre seigneurie. Nos convives ne s'assiéront pas que vous ne veniez.
SLENDER : Je ne mangerai vraiment rien et ne vous en suis pas moins obligé.
ANNE : Je vous en prie, Monsieur, entrez donc.

Anne va frapper à la petite porte gothique de la maison ; elle vient de gravir trois marches. Slender se tient en bas ; il hésite et sourit avec un geste mutin. La maison donne sur un jardin ; elle offre une large croisée à petits carreaux qui nous montre des personnages assis au fond d'un appartement. La jeune femme est en robe jaune ; le jeune homme s'enveloppe d'un pourpoint à larges manches. Il y a là beaucoup de malice et beaucoup de gaieté — et malgré quelques tons crus, une harmonie véritable. Il est traité fortement et non au point de vue du petit tableau. Anglais jusqu'au bout du cadre, je le vois s'animer dans le ton vrai de la comédie de Shakspeare. La petite maison de Windsor vous parlera du poëte.

Le *Henri III* est peint avec feu et délicatesse. La couleur me paraît heureuse au possible — vive, d'un bel éclat.

Quelques parties ont une force d'exécution remarquable : la tête de Henri III, notamment, détachée en pleine lumière.

Les marines ont de limpides qualités que nombre de peintres essayent d'imiter depuis, mais sans succès, M. Isabey particulièrement. La plage de Saint-Valéry vous montrera des plans de mer admirablement vus. *La Plage de Dunkerque* est un tableau qui se peut comparer aux meilleurs Hollandais dans ce genre. Il me fait souvenir des marines de Cuyp par la finesse, la légèreté précise de la main; on y trouve encore une même résonnance cristalline de la gamme, la profondeur dans l'atmosphère assombrie et compacte. Les deux barques échouées sont très jolies d'exécution. Le banc de sable est juste; l'eau est bien vue, ainsi que le ciel fondu à l'horizon dans la brume.

Cette manière si ferme et si juste de comprendre la nature quand il s'adressait directement à elle, cet amour très visible de vérité pure même au meilleur temps de ses romanesques improvisations, indiquent un esprit doué, prêt à la sagesse, à l'étude persévérante, rempli de bon sens. Il se révèle déjà grand paysagiste. Il est fin, agréable, épris des choses de la ciselure et des choses de sentiment. Jeune encore, il parle avec une autorité respectée, il fait école; il a le goût sûr, la main habile, son cerveau pense, et son œil voit bien en se passionnant. L'accent élevé de ces belles facultés faisait espérer des résultats marquants. A cette heure, je crois pouvoir affirmer que nous posséderions un maître de plus. La déviation n'était pas possible. La route s'offrait vaste, aplanie; mais la mort, qui ne se pique point d'esprit, a ravi cette jeune gloire, et ne nous a laissé que les regrets de ses belles promesses.

VIEUX ORIENTAUX

DECAMPS, MARILHAT

> Beau cavalier ! beau cavalier !
> Pourquoi m'avez-vous menti ?...
> *(Chanson badoise.)*

Il m'a paru que la foule était toujours à craindre autant dans ses blâmes que dans ses ovations. Rien ne saurait attiédir sa louange ; les travers y ajoutent. Comme une mère aveugle, elle n'a que des sourires pour les terribles plaisanteries de son enfant. Si la malédiction populaire vous atteint, sous l'inspiration première de quelques méchants esprits, vous êtes torturés sans relâche. En vain votre esprit tente l'impossible, un geste dérisoire lui répond. La négation devient un stéréotype banal à l'usage de tous. « Un homme à la mer ! » qu'on n'en parle plus. Peut-être vous sauverez-vous si vous êtes intrépide nageur. Alors, on fera justice de cette barbarie, en raison de la lutte soutenue. Mais est-il océan plus à craindre, souffrance plus à redouter, que la malédiction de l'engouement ! Dans l'enthousiasme de ce cri flatteur, tout peut s'éteindre en vous, si l'esprit n'est pas armé d'une force supérieure, d'un bon sens impitoyable. On peut oublier jusqu'aux séves pures de sa pensée première. Je préfère la négation, parce qu'elle appelle une résistance qui se cherche — chaque jour augmantant la portée de ses preuves. L'engouement donne une ivresse d'amour-propre qui peut anéantir le sens exact

des efforts à accomplir. Le monde de la recherche vous est fermé ; les épreuves ne vous donnent jamais ce regain d'activité si favorable à la beauté expressive de l'œuvre.

Decamps fut du nombre de ces tristes glorieux ; une douce pluie louangeuse fondit tout d'abord sur lui et le noya dans les caresses de la gloire. La critique déclara parole éloquente son premier bégaiement — et le public aveugle sanctionna l'hérésie. A cette époque, la maîtrise coûtait peu — il eut sa qualité de maître, authentique patente. L'or s'humiliait devant ses toiles. Rembrandt fut obligé de lui céder le pas ! C'était un délire, une frénésie. La moindre petite ébauche, le moindre petit croquis signés de son nom, acquéraient une importance fabuleuse. Il eut alors le courage de se dépenser en petites babioles qu'il créait avec une prodigieuse habileté, et bravement s'improvisa un genre qui devait s'attacher à sa vie d'art, comme la robe de Déjanire. Cette robe le brûlait en effet. Elle mit le feu à son esprit et pétrifia sa vision. Il ne s'agissait plus que de produire ; les toiles se succédèrent, rapidement multipliées, avec des ingéniosités dimensionnelles, des surprises audacieuses de cadre. Il inventa mille artifices de pinceau — mille curiosités barbares de pâte et de dessin, qui donnent à quelques-unes de ses toiles réputées, beaucoup plus le fouillis du bric-à-brac que l'aspect d'une solide beauté. Il fit souvent de ses toiles des ciselures où la patience maladive entrait pour beaucoup plus que la force. On pouvait croire qu'il avait rêvé d'être l'alchimiste de la peinture. La grande ligne de travail fut complétement délaissée.

Son Orient fit crier au miracle. Decamps y prodiguait toutes les surprises éblouissantes d'un *soleil de feu*, qui brûlait tout - jusqu'à ses ombres. Cette allure carrée et dure

visait à la puissance, ce fini méticuleux et arbitraire fut appelé science exacte de la nature. Sans remarquer combien cette nature vivait peu, ainsi cristallisée, inflexible — n'ayant pour atmosphère que la lumière et point d'air — on s'amusait à faire observer, comme raison concluante, qu'en Orient, tout se perçoit nettement à des distances infinies. Mauvaise raison de touriste. On oubliait de dire que tout dans la nature se montre par plans larges et simples. Dans cette immensité qui s'étend sous votre regard, tel rayon visible ramené aux proportions restreintes où vous encadrez votre ensemble, se resserre et s'anéantit dans la masse — les autres parties perdant beaucoup, à leur tour, de leur plus immense valeur. Chez Decamps, la minutie provient évidemment d'un travail pénible d'atelier, dans le souvenir vague de la nature.

En France, on se passionne volontiers pour les lignes qui vont exactement d'un point à un autre. Le peintre donna pleine satisfaction à ses admirateurs. Son pinceau devint un burin. Le diable aidant, il prodigua les traits, les arêtes. Tout objet qui demandait une indication fut soumis à une expertise. En montant de l'infime partie à l'ensemble — ceci considéré déjà comme détestable moyen — examinez un peu le résultat général, et étonnez-vous de la force de l'erreur !

M. Decamps fait du vrai soleil, avait-on dit. Rembrandt l'ayant employé à ses heures de haute fantaisie, après les divins travaux de nature que nous connaissons, devint l'objet d'un examen sérieux. Quelques sacriléges essayèrent un parallèle, et donnèrent la palme au peintre français ! M. Decamps ne quitta plus le soleil ; il lui sacrifia tout, la lumière elle-même ; il l'enferma pour son usage personnel

dans chacune de ses méditations. Les rayons pleuvaient sur les toiles ; la nature entière subit l'oppression de ce soleil embauché ; il le martyrisa — pauvre génie accomplissant une malheureuse destinée, ainsi que dans les contes arabes. Le jaune prit sa vie ; tout brilla démesurément aux dépens de l'harmonie ; la nature ne comptait presque pour rien, elle n'existait que les jours de soleil. Sa couleur en prit une irritation qu'elle a conservée. Rembrandt semblait l'avoir plongé dans l'or en fusion de ses fourneaux, pour qu'il y fît pénitence des mensonges de ses admirateurs.

Homme de 1830, il eut la foi et l'élan — mais l'élan qui ne s'applique qu'à des improvisations — la foi qui n'a d'autre autel que soi-même, et se complaît dans la sécurité de ses idées qu'elle ne soumet à aucun examen. Il apprit peu — cela se voit — dédaigna le labeur solitaire, et trompa la peinture en faveur d'un effet auquel il voua sa vie. Le temps des études épineuses, acariâtres, se dépensa en beaux voyages. Il s'éprit d'un rien, cherchant le petit résultat, illustrant de notes peintes le voyage qu'il écrivait dans son cerveau, portant sous son bras les frêles tablettes de son art. Il créa pour ainsi dire le cadre de poche — cette plaie qui nous ronge aujourd'hui. L'atelier et les amateurs furent de cruels ennemis pour lui. En cela, il fut sincère ; il obéit à ses goûts aventureux. Son tempérament est celui d'un voyageur enthousiaste qui exagère ses récits, point celui d'un peintre qui observe et reproduit fidèlement ce qu'il a vu. Ses paysages subissent presque toujours un sentiment théâtral. Ses scènes plus intimes s'emplissent d'une foule de détails oiseux qui leur enlèvent tout caractère d'ensemble. Pour mieux faire apprécier

chaque objet, il le sculpte, semblant ignorer combien un ton juste en donne plus sainement la bonne mesure. Cette précision irrite parce qu'elle n'est point naïve et naturelle. Du reste, il s'est choisi en art une forme de pierre ou de kaolin — toute factice, très chinoise.

M. Decamps compte beaucoup de tableaux à cette exposition. Quelques-uns ont fait et font encore un bruit d'enfer, ce dont ma critique n'est point jalouse. Voici entre autres : *Les Singes experts, Le Chenil, Le Chercheur de truffes, Le Bazar turc, Le Philosophe, La Rade de Smyrne, Les Bourreaux turcs, Le Boucher turc.* Ils ont tous été appelés chefs-d'œuvre — et peut-être le sont-ils, en effet, pour beaucoup de gens très éclairés. Le *Relais de chiens courants* montre dans son vrai jour le procédé anti-naturel de l'artiste. C'est de la très mauvaise peinture, sèche, criarde, brûlée, fausse de tout point. Il n'y a là ni chiens, ni arbres — et un manque de sincérité qui peine, je ne veux pas dire plus. *Le Philosophe* est en bois. L'air manque dans l'appartement — tout cuit. Le rayon de soleil est une véritable petitesse, parce que le regard ne se préoccupe que de ce treillis jaune, et laisse de côté le sentiment qui doit venir de l'œuvre. *Le Chenil* n'est qu'une opposition de noir et de blanc. Dans *Le Chercheur de truffes*, plus naturel, — tout se résume encore dans l'effet de ciel, à gauche, qui absorbe le regard. Le terrain de deuxième plan est criblé de noir. Mais cette lumière de l'horizon ! elle arrache les yeux ; mettez la main dessus, vous avez déjà une harmonie supportable. Il faudrait repeindre ses tableaux quand il les a combinés. Dans *La Rade de Smyrne*, sans parler du château-fort au milieu de l'eau, qui est du ton du ciel, des collines qui exagèrent une gamme connue,

j'appellerai votre attention sur les plans lointains, où sont les tentes ; tout y est visible — jusqu'aux rayures de couleurs. Revenez au premier plan, plus difficile à traiter, la grande barque qui l'occupe n'est plus qu'un brouillard. Réfléchissez à cette forme d'indication que j'ai déjà critiquée. L'eau, belle par la distribution de la lumière, expose une glace sans profondeur. *Le Bazar turc*, j'en demande pardon au peintre, est une incohérence lumineuse, qui n'a pour excuse ni l'heureux effet des groupes, ni l'exécution précise des personnages, bois sculptés recouverts d'un épais enduit brillanté. Le dessin est d'une minime importance pittoresque. Dans les figures, je le reconnais tout entier de convention ; ces chairs n'existent pas ; les mains ne sont point faites. L'air et la lumière ont abandonné le tableau, bien que le soleil y trace des plans immenses. Les ombres sont des noirs, l'architecture n'est que confusion.

Nous venons de parler de soleil : voilà le grand rêve de Decamps. Eh bien ! s'échappant de la nature pour un système de facile improvisation, remarquez ce qui est produit. En levant les yeux — vous rencontrez le *Mirabeau* de Delacroix. Ici votre surprise est grande par l'effet du contraste, vous trouvant si violemment lancé en pleine vérité, dans ce milieu qui est la vie par le souffle, par la lueur. Cette transition vous inquiète, faisant tout à coup réflexion que la vérité ne se déplace pas pour un effet de soleil. Vous criez déjà à l'étrange ; votre esprit pense aux mensonges gracieux du genre, personnifié dans cette toile. Allez à côté. Voilà Marilhat qui vous fait entendre sa note orientale sur une gamme plus naturelle. Marilhat est un enfant docile de la nature ; le premier, il a parlé de ces

lieux magiques où les poëtes seuls étaient allés auparavant. Le Caire s'épanouit à la flamme d'un ardent soleil. Cette nouvelle indication vous étonne encore plus. Ramenez vos yeux au *Bazar* — c'est un foudroiement. Vous étiez dans la lumière, vous voici dans l'impondérable élément du chaos ; le soleil vous réchauffait, il vous glace ici. C'est le clair de lune — c'est un reflet de miroir.

Je n'ai point dessein de nier une seule des qualités de M. Decamps, qualités fort belles au début, et qu'il a comme égarées et corrompues à plaisir dans les régions factices de sa méthode. Il avait l'ardeur, la résolution, l'esprit, l'amour du travail, une grande indépendance d'idée, des vues nouvelles, la hardiesse dans les plans, la curiosité originale, l'intelligence des singularités de la vision. Il était assez fort pour n'être jamais banal ; il ne le fut point suffisamment pour être simple. Il violenta les effets, ne les croyant jamais trop visibles, par de brutales oppositions de noir et de blanc. Il réduisit la lumière à de mesquines proportions d'éclat ; il tua la nature sous son regard impérieux. Il ne sut point l'art des transitions et des nuances ; son pinceau n'eut jamais de souplesse, sa couleur aucune tendresse. Il étonna aux dépens de la vérité, exagérant toute chose. Le caractère de ses compositions ôté, que reste-t-il ? une couleur dont la vibration fatigue, des crudités féroces, des applications fausses et dures. Son dessin se tourmente dans les petites lignes, ou se débande dans les grandes — rompu, haché, avec des tournures que l'on pourrait croire savantes et qui ne sont guère qu'une excitation de faiblesse.

M. Decamps fut une très grande organisation artistique, il n'est point un résultat.

Les ouvrages de Marilhat ont une révélation bien plus marquée. Il est moins audacieux que Decamps, moins spirituel ; il le domine de toute la hauteur d'une vérité. Qu'elle ne soit ni toujours belle, ni toujours heureuse, j'en suis convaincu ; mais j'applaudis à cette franchise, à cette largeur de vues, qui comprennent si bien la masse de l'effet sans négliger la partie fragmentaire, et qui ont un véritable sentiment de l'unité.

Le *Paysage d'Auvergne* est une œuvre très cherchée, et patiente, qui indique des études approfondies. *Les Bords du Nil*, *Une Caravane*, ont fourni deux superbes aquarelles.

Une excellente peinture, c'est la *Caravane arrêtée devant un caravansérail*. La *Nécropole du Caire* a de supérieures beautés. Les plans d'ombre et de lumière se disposent dans un grand mouvement ; le ciel, limpide, est bien aéré ; la nécropole se dresse imposante dans un style qui ne s'embarrasse pas d'une surabondance de détails, mais place à propos et avec vigueur les nécessaires. Toute la ville s'enveloppe dans une zône blonde étrange. Le cadre doré fait tort à cette peinture ; il détruit la meilleure moitié de l'impression. Le cadre noir est rigoureusement exigé : il doit agrandir et compléter un si large travail.

LEYS

Or, il arriva qu'un soir, le vieux Faust, en proie au désespoir qui venait d'assaillir sa jeune âme, évoquant le monde des esprits, vit entrer Wagner en bonnet de nuit, une lampe à la main. Qui fut profondément troublé par cette bourgeoise

apparition? c'est le docteur perdu dans son rêve magique. L'honnête disciple comptait sur l'entretien habituel ; la fièvre de l'incertitude brûlait Faust ; le doux Wagner, tranquille, confiant, alambiquait aussi une procréation dans sa cervelle positive. Il demanda l'opinion du maître.

Ce souvenir servira de lien à nos idées. M. Leys est aux primitifs Van-Eyck, Memling, Van-Orley, Rogier Van-Der-Veyden, dont il suit avec componction l'enseignement, ce que Wagner est à Faust. L'un trouve, l'autre s'assimile et reproduit. Ici, s'agite, partagée entre le doute et l'espérance, une nature vivant toutes les souffrances humaines; là, je vois un théoricien d'idées, un préparateur amalgamant des substances diverses pour en dégager un tout qui soit le grand œuvre, si c'est possible. M. Leys n'a point fait le grand œuvre — il s'en faut. Sa nature est d'une analyse passablement ingrate ; elle nous charme peu, nous l'avouons, et n'excite que notre curiosité. Son art est vieillot, ses idées ne sont que des commentaires d'époques retrouvées, mais alors retrouvées sans l'abandon sincère, la vérité pratique des maîtres. Ces maîtres, nous venons de les citer. Les reconstructions ne sont guère de notre goût : elles faussent le jugement, elles égarent les applications visuelles. Nous ne croyons pas à ces qualités rétrospectives, et nous ne voulons leur donner qu'une importance secondaire. Il est rare que l'on n'ait pas à constater tricherie, impuissance ou système.

M. Leys possède un talent véritable, talent de reproduction et de facultés assimilatrices. Il a un grand goût, beaucoup de naïveté ; il fait son travail en conscience ; il est habile et patient autant qu'il le faut dans ces sortes de thèmes érudits. Il groupe avec précision. La mise en scène ne pèche

par aucun côté, tant son esprit est fortement imbu des allures intimes de son vieux monde. Ses scènes les plus théâtrales sont naturelles. Ses types ne lui appartiennent guère ; nous les retrouvons abondamment à travers l'œuvre hollandaise, flamande et allemande. Voilà pour l'ordonnance.

La peinture ne comporte pas les mêmes éloges ; elle est triste, mince, froide — il y manque le caractère de la vie. Elle est une tradition et non point un sentiment éprouvé. Tout, dans ces sujets, est sacrifié à la physionomie du dessin, qui n'exprime lui-même, nous l'avons dit, qu'une reconstruction. Et d'ailleurs, on aimerait voir cela à titre d'originale fantaisie sur le monde gothique, et non comme forme absolue de talent. Rester ainsi dans un système de composition que d'autres inspirent, n'est point le fait d'un maître et d'un peintre que doivent émouvoir les effets naturels au milieu desquels il passe sa vie. Je dirai donc en toute fermeté que ce sont là des œuvres factices.

Je n'ai point oublié *la Promenade sur les remparts*, l'archéologie en fut assez goûtée. Dans *le Prêche*, exposé au salon dont nous nous occupons, je trouve des qualités sérieuses de brosse, une fermeté meilleure de dessin, quelques bonnes études de nature morte. Il est daté de 1858.

Le second, *Albert Durer à Anvers*, est dans un ton mince et sec qui déplaît. Albert Durer se confond avec tous les personnages. La rue est molle, les maisons ne se posent pas, l'air respirable manque. Les parties de fond sont laissées à la garde de Dieu. Quelques personnages méritent d'être loués. La composition est bonne, quoique inférieure au précédent. Ce tableau est daté de 1853.

La physionomie du peintre belge à tous mes respects ; je

suis loin de l'admirer. Il n'est qu'un savant de cerveau — en peinture, la réelle science est dans l'œil.

— « Quand Wagner s'en alla coucher, *heureux de sa journée*, Faust se mit de nouveau à invoquer les esprits. »

MEISSONNIER

— Peinture vide, dessin pénible, gammes inharmonieuses, glaciale allure, étroitesse d'ordonnance, sécheresse d'idées — telle se personnifie la galerie intellectuelle et plastique de M. Meissonnier. Il n'a jamais fait que trois tableaux dans sa vie — trois tableaux qui sont le résumé de cet art pauvre, de cette conception où n'entre ni mouvement, ni chaleur, ni esprit, ni imagination — mais du sang-froid, de la ténacité — et brodant sur le tout, une patience de travail voisine du phénomène. Ces trois tableaux, on pourrait ainsi les cataloguer :

Le Jeune Fumeur,
Le Jeune Amateur,
Jeune homme mangeant un radis.

Le premier tient la tête haute, le jarret tendu — il est assis sur une chaise, regarde bien en face — et fume. Il montre la semelle de son soulier.

Le second, la main derrière le dos, retourné, les cheveux poudrés, regarde finement dans un carton. L'atelier sert de prétexte au bric-à-brac dont il s'entoure. Il montre la semelle de son soulier.

Le troisième est assis devant une table ; il tient d'une main son petit couteau, de l'autre son petit radis ; une croisée toute petite l'éclaire. Il regarde furtivement au loin... et montre la semelle de son soulier.

Les variantes se réduisent à quelques poses spéciales de corps, de chaises, à des conversations intimes entre la poire et le fromage, qui ne donnent pas la mesure d'une invention bien extraordinaire.

Tout cela subit l'étiquette de souvenirs pompeux où le XVIIIe siècle essaye de faire figure. L'une d'elles a poussé l'audace jusqu'à s'intituler : *Le Neveu de Rameau.* Rameau ! voilà le grand homme de Diderot ! O grossière fantaisie ! Lui, Rameau ! Rameau et Diderot ! — l'un communiquant à l'autre le souffle de son esprit ! Rameau ! cet homme rougeaud, vulgaire, jaqueté de rouge, assis contre une table couverte d'un *pot de vin* — ce faquin d'auberge de village, montrant encore — fatalité ! — la semelle de son soulier — physionomie de laquais se grisant dans l'intimité du loisir que lui laisse l'antichambre. Où voyez-vous Paris sur cette figure qui fut pourtant la première et la plus excellemment parisienne. Voilà donc le paradoxal, le cynique philosophe, l'orgueilleux vicieux Rameau ! Ce petit comparse, cette rouge maquette ! Je ne l'aurais point supposé.

Les Bravi, tant vantés, sont une mauvaise toile. Le dessin et la peinture y pèchent par une foule de côtés. *La Conversation à table* est d'une affreuse couleur. Aucun de ses tableaux neufs, propets, travaillés à l'aiguille, n'indique la moindre recherche d'harmonie ; seul le geste est en cause. La même importance s'applique à tout dans une manière d'affirmation creuse, plate, luisante, ainsi qu'un verre colorié. La lumière crie, la couleur crie. Rien n'est vu d'ensemble

avec un tour robuste. Enfin le style, cette âme absolue de tout art, ne s'y montre jamais. Regardez Metzu, Terburg, Ostade, Brower — voyez Vélasquez dans *Les Petits Cavaliers* du Louvre.

Je veux prêcher d'exemple ; que penseriez-vous d'une littérature ainsi énoncée :

Quand je m'éveillai, à cinq heures et demie précises, le ciel était bleu. Néanmoins, en ouvrant ma fenêtre à châssis dont l'espagnolette était un peu rouillée, et qui grinçait malgré qu'on l'ouvrît avec précaution, je comptai vingt-cinq nuages : dix gris, quinze violets. Diable! me dis-je à moi-même avec une légère nuance de tristesse, en boutonnant ma chemise au poignet, la journée sera peut-être un peu brouillée. Il pourrait pleuvoir à peu près vers midi, si un vent d'une grande violence ne chasse ces nuages qui se cherchent, et vont bientôt, je le présume, former une masse excessivement compacte. J'ai fort heureusement — oui, heureusement! — mon parapluie de soie noire. Il est vrai que le manche, en os, à tête de chien, n'est pas solide, et qu'une baleine s'est cassée hier à l'endroit de la fourche. N'importe ; je vais passer ma cravate lilas. En disant cela, les doigts sur la bouche, je refermai prudemment ma croisée, qui grinça encore à plusieurs reprises d'une manière très sèche et de façon à m'agacer. Alors, je me remis devant ma glace. Auparavant, je l'avais essuyée avec précaution de mon mouchoir blanc, en haleinant dessus, car il m'avait semblé — peut-être me suis-je trompé — je le croirais même — et cependant, je fus frappé !... — il m'avait semblé, dis-je, qu'elle donnait à ma pâleur habituelle une apparence verte, ou, pour mieux dire — et ce sera plus simple — cadavérique!

Voilà l'exacte démonstration de ce talent. M. Meissonnier a toujours oublié que l'art n'est pas une découpure,

mais un vêtement. Je connais ses grandes qualités de précision, espèce de tir au pinceau où tout coup fait mouche : n'en parlons plus. Elles peuvent plaire à quelques cerveaux arithmétiques. — La critique sérieuse les réprouve.

Les Volontaires hongrois de M. Petten Koffen donnent un peu cette mesure de travail ; mais quelle liberté ! qu'il est fin, vivant, lumineux ! Le paysage et le ciel sont deux parties charmantes.

Dans le même sentiment, Raffet vous montrera ses *Petits Tambours*, tableau simple, naturel — et nullement petit, quoique de dimension si restreinte.

DE QUELQUES ANIMALIERS

Nous avons M. Troyon. M. Troyon fait des grisailles et des animaux malades de la peste — pleurant leurs cerveaux — exténués. J'appelle votre attention sur *le Gardien du troupeau*. Ils ont des rhumes ces moutons de clair de lune ; ce sont de vieux niais. Quelle fièvre jaune ! Jamais Anglais voudrait-il de leurs côtelettes de papier ! Ils larmoient ; ils sont myopes ; donnez-leur un lorgnon. Ils bêlent à la recherche d'un poumon. Ils boivent de la tisane de guimauve et prisent du camphre à profusion.

Nous avons Rosa Bonheur, nature sensée et pâle. Elle n'a ni la tendresse ni le fin goût et le sentiment profond de la femme, ni la mâle allure de l'homme : elle est un milieu agréable entre ces deux antithèses. C'est la bonne ménagère de la nature, et la confidente sage et rangée de l'art. Elle trouve parfois un ton de grâce rustique — l'effet manque toujours d'importance ou d'intérêt.

Nous avons Jacque, qui fait de très belles eaux-fortes et de charmants dessins. Caractère fin et sobre. Ses peintures ont une vérité agréable — peu de fermeté. Il connaît l'animal, mais en adoucit trop les angles.

Nous avons Brascassat, un anatomiste parfait, arrivant souvent à l'ampleur dans l'animal — surtout par la ligne extérieure. Son étude de dessin est toujours consciencieuse. Sa peinture est faible, dans un modelé sec et languissant. Ses paysages ne disent rien, il n'a vu qu'une nature de convention.

MESSIEURS LES CHARMEURS

Ces jolis charmeurs font depuis longtemps en France des tours d'une extrême adresse. Je les ai vus sans les applaudir; autour de moi la foule souriait émerveillée. M. Saint-Jean offrait galamment aux dames ses fleurs de soie. M. Baron parlait de Venise, du Rialto, de Saint-Marc et des Procuraties, avec une grande volubilité de gestes. Il montrait, en outre, une foule de petites marionnettes fort bien vêtues, qu'il avait cambrées, disloquées, et attifées avec un soin plein d'élégance. M. Roqueplan lisait des pages de roman d'un tour sensible, et déclamait une fable de La Fontaine avec une désinvolture pleine d'aplomb. Isabey, qui l'écoutait, prenait à la légère des notes pour ses guitares sur la Renaissance — rêvant pourpoints, collerettes, robes de velours, de brocart d'or — et, par intervalles, chantait la gloire de Rubens et sa propre gloire.

Ziem racontait son pèlerinage rose à travers l'Orient — et songeait à grouper Venise en un superbe bouquet de

fleurs! Chaplin agitait une écharpe de soie blanche sur les épaules d'une petite grisette de la rue Saint-Denis — et M. Couture essayait de l'esprit moderne et même de l'argot dans le sentiment de Gavarni.

Ce groupe séduisant, bariolé, pittoresque, brille au salon de toutes les grâces de son esprit aventureux. Le vrai public désire les voir renoncer à Satan, à ses pompes et à leurs œuvres.

DE QUELQUES PAYSAGISTES

Le paysage a fait de grands pas dans sa route un peu étroite. Cela est à la gloire de notre pays, que l'on accusait de froideur, et dont la clarté rigoureuse, la pratique nette des choses, le tempérament exact, semblaient ne pouvoir se prêter à cette métamorphose expansive. Ne serait-ce que par opposition de caractère? ou ce sentiment est-il bien ancré dans nos fibres? Je croirais plutôt à cette deuxième raison. Les récentes études littéraires si admirées de Mme Sand, de Balzac, les nouvelles formes poétiques créées par Victor Hugo et les thèmes plus concluants de la peinture moderne, expliquent et prouvent cette tendance. Le public s'est épris de belle passion pour les nouvelles facultés. Il semble y chercher un repos d'esprit, une consolation d'âme. Il comprend sans effort aussi, et s'assimile plus volontiers un tel enseignement. Voltaire, las d'idées, las de prose courante et de raisons positives, s'est allé planter sous un arbre, un crayon à la main, en pleine nature, pour y retrouver le germe fécond de la vie universelle.

M. Cabat, un des premiers, je crois, a parlé cette langue nouvelle si rapidement comprise. Ses deux toiles : *le Jardin*

Baujon — *Un Chemin vicinal en Picardie*, sont des études consciencieuses. L'exécution en est savante et serrée, la science s'y joint à une habileté de main éprouvée — notamment dans *l'Avenue Baujon*, qui renferme des parties précieuses.

Depuis quelque temps M. Cabat me paraît avoir agrandi cette manière un peu mesquine pour un plus large résultat. Je dois le féliciter de son évolution intelligente, en attendant que je l'étudie dans les résultats.

M. Dupré est venu ensuite, apportant une formule plus virile. On a fait grand bruit autour de son nom, qui a, en effet, une importance supérieure, mais qui ne peut être l'objet d'une édification spéciale. M. Dupré montre de la fougue, de la témérité, un sens droit. La nature lui est favorable. Son pinceau est fougueux et persuasif, il attaque bravement les effets et parfois aime à pénétrer leur enveloppe. Les sujets qu'il choisit dans un milieu austère, lors même qu'ils ont un certain brillant, gardent leur rudesse. Ils s'établissent carrément sous sa brosse, et s'ils ne charment pas toujours en raison de leur sévérité, au moins sont-ils remarqués pour leur personnel caractère. J'ai bien des reproches à faire à cet art. Il est sec par une manière de procédé qui ôte toute malléabilité aux choses. Il est lourd et dépasse le but naturel d'affirmation. Il est de nuances grosses ; il noircit les effets et les gonfle. Le ciel de ses paysages, par exemple, vous fait toujours l'effet de tomber sur vous ! Il manque d'air. Il est monotone. Il abuse de la gamme bleue pour le ciel — bleu troué de noir — et de certains arbres alourdis à plaisir. Il me paraît entrer beaucoup de convention dans sa nature, quant au mode

de traduction. Je ne serais point éloigné d'affirmer qu'il ne la voit pas simplement. Ces toiles sont de fougueuses esquisses, par-ci par-là poussées au tableau. Il appartient un peu au hasard et lui doit sa vie. Je veux citer comme dignes d'étude : *Le Chemin traversant un bois dans les landes — Une Clairière dans la Creuse — Mare dans les bois au soleil couchant — Intérieur d'écurie — Enclos d'une bergerie dans le Berri — Troupeau de bétail traversant un gué.*

M. Rousseau procède directement de M. Dupré; mais il a rompu bien vite avec cet enseignement pour passer outre, gardant à peine quelques légères traces des premières recherches. Il est un maître, lui — par la grâce, par la puissance, par la vérité. Il est un maître par son goût délicat, par la finesse de son organisation, par la multiplicité de ses vues, sa science si compliquée et néanmoins si simple. Toujours en travail de recherches, de formules neuves, son pinceau s'agite dans une activité de fièvre belle à voir. Il a le goût, il sait choisir. Il a créé des ciels incomparables. Il a fait jouer la lumière à travers la nature avec une singularité qui enchante — sans parti pris. Son art est une nouveauté — sa palette un mirage.

M. Daubigny se révèle de jour en jour un *peintre* sincère; je dis peintre avec intention, et non paysagiste, ne voulant point restreindre à la spécialité du paysage sa manière abondante et forte. Voilà un homme imprégné des plus vaillants germes. Répandus dans l'élément où il tracera désormais sa route, ils ne peuvent manquer de développer des éclosions solides. Son regard a les grandes franchises; son esprit entre de plein pied dans le sujet qu'il veut abor-

der; sa couleur est belle. Elle abandonne les partis pris et ne tient compte que de la vérité à exprimer, quel qu'en soit l'attrait. Il manque encore à ses toiles un style. Ce style permettra que la grande étude ne soit plus le petit tableau. M. Daubigny aime profondément la nature. Il la reproduit avec une sincérité très rigoureuse. Ici se pose le point de ma critique. Je désirerais qu'il y eût choix. Il me plairait que son esprit s'exerçât à lui donner un mouvement. Peindre un morceau de ciel ou de terrain avec le plus de vérité possible, sans choix de l'heure et de la lumière spéciale, est un non-sens en art. Créer, c'est-à-dire chercher le beau à travers tout et le définir par sa grâce ou sa laideur, n'est pas obéir au sentiment banal qui peut s'appliquer à tel ou tel objet présent à notre vue.

Si je n'avais à juger que les deux grands paysages de l'Exposition — *la Moisson, une Mare* — dont les mérites sont nombreux pourtant, je serais très sévère et un peu perdu dans le doute sur une semblable organisation; mais je connais la haute valeur de ce talent, et les progrès immenses qu'il accomplit tous les jours.

M. Français est un homme d'une charmante intelligence. Ses paysages, dessinés avec soin, ont beaucoup de caprice. La force manque, et même quelquefois la vérité. Sa touche est spirituelle, sa peinture résonne bien. J'en aime la simplicité. Arrêtez-vous longtemps devant *un Beau jour d'hiver*, *le Port de Gênes*, *Maison de campagne à Eaubonne*.

Le paysage est un enfant gâté de la critique qui ne cesse de crier au prodige. Quoi qu'on en ait dit, il faut pourtant avoir le courage d'établir que cette production spéciale de

notre temps n'établit qu'une maigre formule d'art. Science commode à la portée de tout esprit un peu organisé, elle ne mérite qu'un regard distrait. Elle sert d'excuse à la paresse. Nous connaissons fort bien et sa portée et ses complications. Pour s'élever à sa hauteur, il suffit d'un coup d'œil juste et d'une ou deux bonnes années de travail. J'estime, tout d'abord, que l'on n'est point un peintre, même avec un talent solide de paysagiste, pas plus que l'on n'est un musicien pour quelques bluettes de piano. Le paysage (que l'on me pardonne cette figure) est un instrument dans le grand orchestre des gammes qui doivent tout embrasser indifféremment. La peinture ne se fragmente point — elle est une. Elle voit tout, elle analyse tout; elle est l'expression de l'ensemble coloré qui résume le monde : allant à l'homme, à la maison qu'il habite, aux objets qui l'entourent — à la passion qui le fait agir. Les spécialités n'aboutissent qu'à rapetisser l'art. Je suis fâché de cette tendance nouvelle qui porte tant d'esprits à se réfugier dans une voie rendue facile, et même lucrative, désertant les bonnes bases de l'enseignement qui devait leur assurer une autorité incontestable. De là, étroitesse de vues, infériorité d'ordonnance, et sans nul doute, à la longue, négation de force. Ce n'est point avec de tels principes qu'une école importante se forme et qu'un grand exemple est donné, non-seulement à l'avenir, mais aux contemporains. Les grands cadres étant abandonnés, toute création s'abaisse à un niveau mesquin. Les plus humbles sujets sont relevés par une forme noble qui prend l'habitude des traits accentués, des modelés pleins, des compositions ordonnées sur une échelle sérieuse; il est prouvé que le petit tableau y puise une force double, et que la nature s'y expose par

ses plans généraux, et non par des détails et de tout petits aperçus. Les catégories doivent disparaître, pour faire place au résumé. Il est nécessaire que le paysagiste s'efface devant le peintre. Alors seulement la nature sera en progrès.

Nous remarquons encore dans ce salon la plaintive peinture de M. Hébert : *Crescenza à la prison de San-Germano*, qui a un si noble caractère de tendresse, et saisit l'âme par les traits simples et sévères de sa beauté nostalgique.

Puis, deux peintures hiératiques de M. Léon Benouville, assez gracieuses — mais d'une grâce d'étude pénible pour le regard ; puis encore, *la Plantation d'un Calvaire*, grande mesquine toile qui reçoit dans ce centre une pleine affirmation d'impuissance et de vulgarité — toile habillée, se sauvant à peine à l'aide de quelques bons tons de nature ; de très fins intérieurs d'église de M. Dauzats, un paysage admirablement ordonné et d'un beau style de M. Desgoffe ; des intérieurs amusants et spirituels comme des contes de Perrault, de M. Edouard Frère ; des marines fouettées de M. Gudin ; un petit paysage *vert*, très bonhomme, de M. Lambinet ; un portrait de M. Lehmann — *M^{me} Arsène Houssaye* — qui a une certaine expression de vie, et consacre, surtout, une physionomie charmante. Voyons encore un gros pamphlet noir, de M. Robert Fleury, contre l'inquisition — *le Supplice des brodequins* — supplice abominable, infligé autant à la peinture qu'au patient ; sans compter diverses toiles *philosophiques ;* deux peintures de M. Horace Vernet, qui ne sont point faites pour l'avenir, et une délicieuse *Tête de femme dans le goût de la Renaissance*, de M. Ricard — création nacrée, rose et blonde, de la plus suave finesse ; — un motif vénitien sur un thème allemand.

DESSINS.

M. Ingres a exposé quatre dessins de la plus grande beauté : le *S. Symphorien*, lavé de bistre; l'*Odalisque*, aux deux crayons; l'*Apothéose de Napoléon*, au crayon mine de plomb, sur fond d'encre de Chine; l'*Apothéose d'Homère*, au crayon.

Le *S. Symphorien* étonne par une ampleur de caractère — une science — un goût de draperies — une habileté de groupes — des tournures crânes — une manière de cacher et de montrer certaines lignes — enfin, une exaltation de drame religieux, qui transportent. L'architecture des murs de Rome est tracée avec la plus magnifique certitude de main.

L'Apothéose fait songer aux bas-reliefs antiques. Les figures y sont ordonnées avec la plus séduisante harmonie. Le Napoléon, dressant son corps dans la ligne du char dont il suit la belle courbe, et s'appuyant sur son sceptre, la tête vue de profil, contre les plis flottants de son manteau, est héroïque. Il a vaincu même la gloire.

Homère, dans l'apothéose, est bien la haute source d'où découlent, murmurants ou grondants, les flots intellectuels de la race humaine.

L'Odalisque est séduisante et majestueuse. La chair se modèle amoureusement, et se tord dans une pose de volupté savante. Quels jolis détails dans les draperies blanches, dans les jambes, dans le cou et les bras !

M. Millet a exposé également deux dessins : *Paysanne gardant ses vaches*, et *Gardeuse d'oies se baignant*. Dans le premier, la femme suit l'animal et tricote tout le long d'un chemin bordé de petits arbres — si délicieusement disposés

et étudiés! Au loin la campagne, avec un troupeau de vaches, qui est superbe comme précision de trait.

Et la petite baigneuse! que cela est charmant! Les oies l'attendent, là bas. Sous les saules, coule la petite rivière. Elle a ôté ses vêtements. Doucement elle se laisse glisser le long du talus d'herbe, se retenant des mains, la jambe droite relevée. Quelle belle lumière! quel effet simple et pur! Peut-on accuser le peintre d'aimer le laid devant cette idylle si délicatement rêvée... Charme simple et profond qui porte aux entrailles comme un frisson de pureté — et donne l'adoration de la seule chose digne d'amour : la nature!

Géricault mort — et Gros aussi, ces révolutionnaires de l'art classique, la sévérité de leur enseignement se changea en une tolérance universelle. Ce fut alors comme un cénacle où chacun, libre de ses opinions et de ses goûts, avant même de les définir, les émettait d'une voix impérative. Les enfants ne furent point exclus. Il n'y eut plus de disciples — mais des maîtres. Les esprits s'en allaient au vent du hasard, dédaigneux de sagesse ou de conseils. L'école continua donc sa marche, sans le secours des deux inspirateurs qui l'avaient non pas fondée, mais créée avec tant d'éclat, inaugurant la période moderne avec une telle autorité, qu'elle tint en échec toutes les forces adverses. La bataille continua, furieuse, contre les anciens principes — mais sur un terrain beaucoup trop favorable à cette jeune impétuosité qui ne connut plus ni frein, ni tactique, et donna au monde le premier exemple d'une déroute victorieuse. C'était une fantastique charge

de vivants bien équipés, contre des ombres dont les plaintives clameurs n'excitaient que dérision et pitié. Le sol tremblait sous leurs pas hardis. La France subissait une crise morale ; le cœur de la nation ne semblait plus battre que pour les amours intellectuelles. Quelle belle lutte ! quel beau sentiment d'époque ! combien de têtes fières s'agitaient à l'unisson de leurs fortes pensées longtemps comprimées, et maintenant débordantes — flots à l'étroit, dont l'épanouissement attaquait toutes les vieilles rives traditionnelles — les submergeait, les brisait, changeant leurs lignes et leurs végétations. Mais l'âme de ce mouvement n'était plus là. Chacun partit à sa guise ; sur les sables mouvants de la fantaisie chacun construisit son frêle château, sans se préoccuper de la solidité d'une telle demeure.

La révolution marquée de Géricault, mort à trente-trois ans, fut, on le sait, l'application de la grande étude des formes classiques, qui seront éternellement les seules belles en art, au sentiment actif et dramatique de son époque, à l'idée moderne en évolution. Il vécut dans le présent avec l'enseignement du passé. Comme lui, Gros avait offert l'exemple de cette dualité de vues, dont les résultats devaient être si frappants par la savante combinaison d'un effort double. Le style aidait la nature, et la nature faisait nouveau le style par la physionomie de l'idée dans laquelle il entrait avec l'abondance d'un principe à faire prévaloir. Ce qu'on reprochait aux classiques, c'était l'amour exclusif des thèmes antiques, exposés avec l'arbitraire rigidité d'une leçon d'école, et la froideur des rhétoriques du livre.

Ainsi avait été préparé l'avénement de la plastique moderne. Ainsi, elle devait agir simplement, ralliant à elle, par la sagesse même de son principe, toutes les intelligen-

ces. Une véritable grande école était fondée. Cette réaction ne fut point comprise par la masse des esprits qu'elle engageait. Promptement on dépassa le but. Ce fut une incohérence générale. A tous les coins du ciel, on jetait sa séve. L'esprit se créa indépendant — même de travail. L'étude ne paraissait plus qu'un devoir d'enfant ; les maîtres passaient à l'état légendaire ; l'antiquité fut regardée comme niaise — bonne au plus pour la caducité. La nature était abandonnée à sa vie familière — aux paysans, aux êtres infimes. On se fit archéologue par système, ce qui ne valait pas mieux. Par la plus absurde inconséquence, la forme du nu, déjà difficile à pénétrer au moyen de l'étude antique et du modèle, se compliqua du vêtement gothique, et s'en fit comme une barrière d'ignorance, ce qui était la négation même du principe d'art.

Une fois les gothiques explorés à fond, on se précipita sur la Renaissance. Quelques-uns envahirent le dix-huitième siècle et l'Orient. On n'eut plus foi qu'aux étoffes ; la mimique était glorifiée. Les idées se multipliant dans un cercle insensé, il fallut multiplier les toiles — et par conséquent les restreindre à la taille d'agréables vignettes ; cadre mouvementé et stérile — cadre d'apparat qui ôtait au travail tout caractère de réflexion.

En littérature, ce nouveau mouvement d'idées, qui avait le même point de départ aventureux et la pareille raison de violence à l'encontre du régime poétique en vigueur, produisit les plus beaux résultats. Des œuvres qui sont notre gloire et notre amour y ont pris naissance. Par malheur, ce mouvement entraîna toutes les autres branches de l'art — peinture, sculpture. La musique se fit plainchant, ou adopta des couleurs particulières qui ne sont

entachées, du reste, ni de faiblesse, ni de supériorité, consacrant une langue spéciale — et pour ainsi dire incorporelle. La littérature n'y pouvait faiblir que par l'abandon du sentiment contemporain et d'une certaine force d'observation dont elle se privait à la légère. Il est vrai que la philosophie de la pensée n'y engageait rien — que la poésie y trouvait des formes brillantes, l'imagination un vaste terrain de faits curieux.

La peinture et la sculpture avaient tout à perdre par la nature de leur existence opposée, qui s'alimente avant tout du fait matériel de la vision habituelle — la transposition idéale que lui fait subir l'esprit ne pouvant se faire qu'en second lieu. Elles pouvaient donc y trouver la mort — et, sinon la mort, un complet effacement. C'est ce qui arriva, surtout aux peintres. Perdant toute idée de leurs aptitudes différentes, de leur mission créatrice, enrôlés sous la bannière des poëtes dont ils se faisaient les humbles interprètes, lecteurs endiablés de livres toujours corrupteurs, écrivant et non peignant, abaissant leur art à une mesquine interprétation, ils ne furent pour la plupart que d'humbles serviteurs — et point des maîtres ; des serviteurs effrontés se payant de mensonges afin d'excuser leur servitude. Le mouvement de l'art subit un arrêt, malgré ses prétentions ascensionnelles, et la plus coupable ignorance le pervertit. C'était une moquerie et un enfantillage dont on n'a pas d'exemple.

De temps à autre, une œuvre s'échappe arrachée à son auteur comme par une surprise de nature. Par-dessus ce grand pêle-mêle de masques s'essayant aux burlesques quiproquos de la langue peinte, se montre la haute et belle figure de Delacroix, dégagée de ce milieu banal qui l'a-

vait d'abord envahi, que bientôt il domina sans le renier pourtant, et d'où il s'échappa pour n'être plus un homme de coterie artistique (la pire des coteries), mais un homme de progrès. Seule, la force de son génie, qui aborde tout de front, fortifié par un travail héroïque, par l'étude pénétrante des chefs-d'œuvre et la pratique d'un bon sens impitoyable — seule, cette force complexe a pu l'arracher au dangereux naufrage qui l'attendait, et qui a défiguré la plupart de ses insoucieux compagnons de traversée.

Car, voyez-les... comme ils sont tristes, vieillis, souffreteux! Les uns, cerveaux usés, tournent incessamment dans l'éternel cercle du départ, répétant leur monotone exclamation; les autres, vigueurs fictives, s'exercent à des violences sans résultat; d'autres, éternels enfants, jouent encore à la petite poupée; ceux-ci ne provoquent qu'un rire dérisoire, et servent à constater le goût très artificiel de nos pères. Cette période, on peut le dire maintenant, a été funeste à l'art. Elle a égaré le jugement, d'abord; elle a empêché tout vrai progrès, et nui de la plus violente façon aux études, en en donnant — pour l'esprit, le dégoût — pour le public, l'inutile emploi. Que lui importe maintenant, à ce public trompé, une toile mal peinte — *pourvu qu'elle s'expose avec clarté !*... Ah! je crains bien que nous ne soyons jamais que les journalistes de l'art.

Nos belles supériorités, je les ai nommées : Ingres, Delacroix, Barye, Corot, Courbet, Millet. Ingres, tour à tour homme de tradition et homme de simple nature — une science et un grand coup d'œil. Il a traversé le romantisme sans s'y arrêter. Il est l'homme de l'heure présente par la sincérité de l'accent. Delacroix, génie que se partagent tous les

temps. Barye, Courbet, Millet, Corot — hommes de ces derniers jours par leurs idées.

De tout le reste, aucune leçon. — Au contraire : une grande et salutaire leçon qui a fait réfléchir déjà, je le sais, bien des esprits malades — la menace d'un prompt oubli pour tout ce qui devient système ou mode.

La nouvelle école se dégage peu à peu. Elle doit bâtir sur des ruines — et Dieu sait combien on lui a rendu son travail difficile. Mais elle bâtit avec la conscience d'un devoir. Le sentiment s'est beaucoup simplifié et raréfié. Il devient studieux, honnête — et sage. Fort bien. Nous aurons plus tard les fous issus de cette sagesse. De grands travaux s'élaborent; de généreuses facultés s'activent. Quand la tradition, de nouveau victorieuse — système aussi ! — aura fini son temps pour céder la place aux jeunes figures, nous verrons de nouvelles et solides choses.

La tradition n'est qu'un pâle principe d'enseignement; le romantisme, une âme sans corps — une curiosité de bibliothèque qui ne peut servir le moindre usage général pratique. L'avenir appartient donc tout entier à la jeune génération. Celle-là aime la vérité et lui consacre toute sa flamme. Les choses faites selon la nature n'ont ni temps ni milieu. Elles ne sauraient passer, et demeurent belles !

L'art ! n'est-ce pas la riche végétation des esprits bien cultivés ? Or, qui sème bien recueillera.

En attendant, ainsi qu'il arrive à Candide, « cultivons notre petit jardin. »

2028. — Paris, imprimerie de Ch. Jouaust, rue S-Honoré, 338.

EN VENTE A LA MÊME LIBRAIRIE

LES

XIV STATIONS DU SALON

PAR

ZACHARIE ASTRUC

Avec une Préface de **GEORGES SAND**

1 vol. in-18. — Prix, 2 fr.

2028 — Paris, imprimerie de Ch. Jouaust, rue S.-Honoré, 338.

www.ingramcontent.com/pod-product-compliance
Lightning Source LLC
Chambersburg PA
CBHW071404220526
45469CB00004B/1163